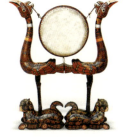

王世襄集

王世襄 编著

中国古代漆器

生活·讀書·新知 三联书店

出版说明

2009年11月28日，王世襄先生在北京去世，享年95岁。随着王先生的辞世，他的研究及学问，即将成为真正的绝学。为使这些代表中国传统文化的绝学散发出璀璨的光芒，为后人所继承、发展，生活·读书·新知三联书店特推出《王世襄集》，力图全面、系统地展现王氏绝学。

王世襄，号畅安，汉族，祖籍福建福州，1914年5月25日生于北京。学者、文物鉴赏家。1938年获燕京大学文学院学士学位，1941年获硕士学位。1943年在四川李庄任中国营造学社助理研究员。1945年10月任南京教育部清理战时文物损失委员会平津区助理代表，在北京、天津追还战时被劫夺的文物。1948年5月由故宫博物院指派，接受洛克菲勒基金会奖金，赴美国、加拿大考察博物馆。1949年8月先后在故宫博物院任古物馆科长及陈列部主任。1953年6月在民族音乐研究所任副研究员。1961年在中央工艺美术学院讲授《中国家具风格史》。1962年10月任文物博物馆研究所、文物保护科学技术研究所副研究员。1980年，任文化部文物局古文献研究室研究员。1986年被国家文物局聘为国家文物鉴定委员会委员。2003年12月3日，荷兰王子约翰·佛利苏专程到北京为89岁高龄的王世襄先生颁发"克劳斯亲王奖最高荣誉奖"，其中一个重要的原因就是他对明式家具的研究，奠定了该学科的基础，把明式家具推向了至高无上的地位。

王世襄先生学识渊博，对文物研究与鉴定有精深的造诣。他的研究范围广泛，涉及书画、家具、髹漆、竹刻、民间游艺、音乐等多方面。他的研究见解独到、深刻，研究成果惠及海内外。《王世襄集》收入包括《明式家具研究》、《髹饰录解说》、《中国古代漆器》、《竹刻艺术》、《说葫芦》、《明代鸽经　清宫鸽谱》、《蟋蟀谱集成》、《中国画论研究》、《锦灰堆：王世襄自选集》（合编本）、《自珍集：俪松居长物志》共十部作品，堪称其各方面研究的代表之作，集中展现了王世襄先生的学问与人生。

其中,《蟋蟀谱集成》初版时为影印,保留了古籍的原貌,但于今日读者阅读或有些许不便。此次收入文集,依王先生之断句,加以现代标点,以利于读者阅读。《竹刻艺术》增补了王先生关于竹刻的文章若干,力图全面展现王先生在竹刻领域的成果和心得。"锦灰堆"系列出版以来,广受读者喜爱,已成为王世襄先生绝学的集大成者;因是不同年代所编,内容杂糅,此次收入《王世襄集》,重新按门类编排,辑为四卷,仍以《锦灰堆:王世襄自选集》为名。启功先生曾言,王世襄先生的每部作品,"一页页,一行行,一字字,无一不是中华民族文化的注脚"。其中风雅,细细品究,当得片刻清娱;其中岁月,慢慢琢磨,读者更可有所会心。

《王世襄集》的编辑工作始于王世襄先生辞世之时。工作历经三载,得到了许多喜爱王世襄先生以及王氏绝学人士的支持和帮助,也得到了王世襄家人的大力协助,并获得国家出版基金的资助,在此谨表真诚谢意。期待《王世襄集》的出版,能将这些代表中华文化并被称为"绝学"的学问保存下来,传承下去。

<p style="text-align:right">生活·讀書·新知三联书店 编辑部
2013 年 6 月</p>

目 录

中国漆工艺简史 1

图版 29

参考文献 155

插图检索 158

图版检索 159

王世襄编著书目 162

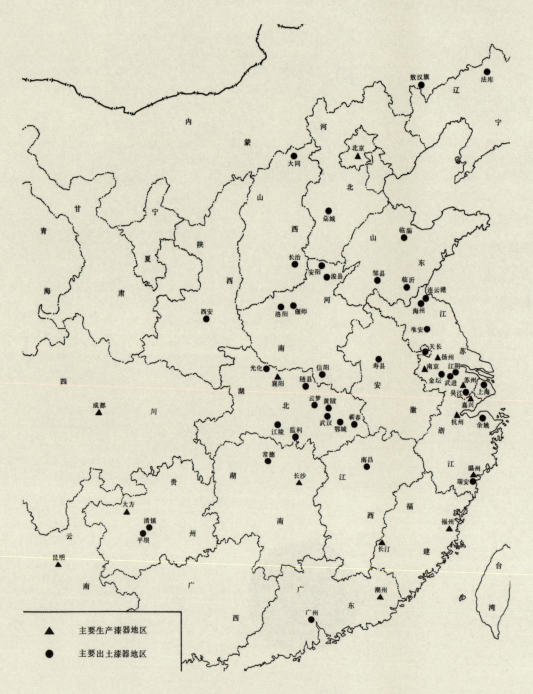

中国古代漆器主要生产和出土地区示意图

中国漆工艺简史

一 概述

我国是世界上最早发现并使用天然漆的国家。经过长期的实践,把漆器制造发展成为一种专门工艺并达到了很高的水平。

现知最早的漆器是1978年在浙江省的六七千年前河姆渡遗址中发现的木胎朱漆碗。不过从单纯使用天然漆到用色料调漆,其间还有一个漫长的过程,有待今后我们作进一步的探索。商周时代已用色漆和雕刻来装饰器物,并以松石、螺钿、蚌泡等作镶嵌花纹。战国在漆工史上是一个极为重要的时期,器物品种和髹饰技法等都有很大的发展。汉代漆器产地之广、数量之多、传播之远是前所未有的。器物的造型及装饰也呈现新的面貌。魏晋南北朝漆器发掘出土的虽不多,惟据历史文献可知当时花色颇繁,制作亦精。体大质轻的夹纻像,油漆兼用的密陀绘具有时代的特色。唐代文明高跻当时世界之巅,漆器和其他工艺一样有特殊的成就。它表现在起源于前代的金银平脱至此而愈加华美,盛行于后代的剔红、犀皮等又始创于斯时(据最近在马鞍山朱然墓发现的漆器,三国吴已有犀皮,本书不及收入和更改,另有专文论及)。宋代一向以一色漆器制作精良为世所称,而近年来又发现有极为精美纹饰的堆漆与镶嵌、戗金与填漆相结合的漆器更呈异彩。元代漆工名匠辈出,尤以剔红、剔犀、戗金诸作,达到了历史的顶峰。明代是我国漆工史上又一次有重大发展和革新的时代,髹饰工艺可谓至此而大备。多种技法和不同纹、地的结合,迎来了千文万华之盛。清代前半叶大规模地继承了明代髹工,由于宫廷的好尚,更趋精工细巧而不免流于纤密繁琐。中叶以后,国运日促,导致各种工艺的全面衰退。

总的说来,我国漆工艺几千年的发展和成就,对全世界的漆器工艺都产生了影响,先是东亚、东南亚,继而是西欧及北美。可以说世界上一切制造漆器或用其他物质摹仿漆器的国家,无不或多或少受中国漆器的影响。中国传统漆工艺曾经为人类文明作出了重大的贡献。

我国历史上有关髹工、漆器的著作,为数不多,且大都散佚失传。现存惟一的古代漆工专著是明代黄成撰的

《髹饰录》❶。它是研究漆工史、明代漆工的原料和技法的最为重要的文献，使我们认识和了解祖国漆器的丰富多彩，为继承发扬、推陈出新这一工艺提供了宝贵材料。它还为古代漆器的定名及分类提供了可靠的依据。《髹饰录》对漆器的分类如下：

1. 质色门　即各种一色漆器。
2. 纹䊷门　即表面有不平细纹的各种漆器。
3. 罩明门　即在各色漆地上罩透明漆的各种漆器。
4. 描饰门　即用漆或油描绘花纹的各种漆器。
5. 填嵌门　即填漆、嵌螺钿、嵌金银等各种漆器。
6. 阳识门　即用漆堆出花纹的各种漆器。
7. 堆起门　即用漆灰堆出花纹，上面再加雕琢、描绘的各种漆器。
8. 雕镂门　即各种雕漆，包括剔红、剔犀等及假雕漆、雕螺钿等各种漆器。
9. 戗划门　即刻划花纹，纹内填金或银或彩色的各种漆器。
10. 斒斓门　即两种或两种以上纹饰相结合的各种漆器。
11. 复饰门　即某种漆地与一种或多种文饰相结合的各种漆器。
12. 纹间门　即填嵌门中的某种做法与戗划门中的某种做法相结合的各种漆器。

最后是裹衣门和单素门，讲的是两种用简易方法做胎骨的漆器。

本册所用的漆器名称及分类主要以《髹饰录》为依据。由于明、清两代传世的漆器实物较多，在分类时作了适当的归纳、调整和变通。这是因为黄成全凭漆器的制作方法及花色形态来分类，而并未考虑各种漆器存留的实际情况。这样就必然出现有的门类实物甚多，有的门类又实物极少以至举不出实例来。现在为了符合古代漆器存留的实际情况，为拟分类如下：

一、一色漆器　相当于《髹饰录》的质色门。

二、罩漆　相当于《髹饰录》的罩明门，再加上描饰门中的"描金罩漆"。

三、描漆　包括《髹饰录》描饰门的"描漆"、"漆画"、"描油"三种。

四、描金　从《髹饰录》描饰门中提出自成一大类，并加入阳识门中的"识文描金"。

五、堆漆　将《髹饰录》的阳识、堆起两门归纳成此类。

六、填漆　从《髹饰录》填嵌门中的填漆提出自成一类。

七、雕填　用描漆或填漆作花纹而又勾阴文纹理，内填金彩的漆器。它包括《髹饰录》斒斓门中的"戗金细勾描漆"和"戗金细勾填漆"两种做法。

八、螺钿　包括《髹饰录》填嵌门中的"螺钿"，斒斓门中的"螺钿加金银片"和"嵌螺钿描金"及雕镂门中的"镌蜔"。

九、犀皮　从《髹饰录》填嵌门中提出自成一类，附带述及外貌近似犀皮的瘿木漆。

十、剔红　从《髹饰录》雕镂门中提出自成一大类，附以剔黄、剔绿、剔黑、剔彩等几种雕漆。

十一、剔犀　从《髹饰录》雕镂门中提出自成一类。

十二、款彩　《髹饰录》雕镂门中

十三、戗金 相当于《髹饰录》的戗划门。

十四、百宝嵌 从《髹饰录》犏斓门中提出自成一类。

漆器名称，也有极少数与《髹饰录》不同，所采用的只限于那些不仅流行于工匠之口，而且见诸文献记载，久已被人习惯使用的名词术语。上述分类和《髹饰录》分类的广狭异同，及为什么现在要这样归纳调整，在第三部分阐述明清漆器实物时，还将作进一步的说明。

二 新石器时代至宋元时期的漆器

（一）新石器时代已有髹朱色的漆器

在人类物质文明发展史上，天然漆的利用，最初应该是用于生产工具的粘连、加固，然后才发展到漆制的日用品和工艺品。漆的使用，最初应该是单纯的天然漆，然后才发展为有调颜色的色漆。这其间曾经历过漫长的岁月。

新中国的考古发现，把我国的漆工史推得越来越早。但几处发掘所得，都只能说是已知的较早漆器，而不是历史上的最早漆器。

1978年在距今已有六七千年的浙江余姚县河姆渡遗址第三文化层中发掘到一件木碗，外壁有朱红色涂料。经科学鉴定，涂料物质性能与汉代漆器的漆皮相似（图版1）。

1960年前后，江苏省文物工作队在吴江梅堰新石器时代遗址中发现以棕红色为主的彩绘陶器，从上面可以观察到彩绘的原料十分像漆。取样与汉代漆片及纯属陶器的仰韶彩陶、吴江红衣陶试验对比，发现与汉代漆片相同而与仰韶、吴江陶器有异。报道的结论认为，梅堰遗址中出土的彩绘陶器上的彩绘物质和漆的性能完全相同❷。

1977年中国科学院考古研究所在辽宁省敖汉旗大甸子古墓葬中发现两件近似觚形的薄胎朱漆器。墓葬遗物经碳14测定，距今约为三千四百至三千六百年，属于夏家店下层文化。夏鼐同志对该文化层作过分析，认为部分遗物与黄河流域的青铜器时代较早遗址的出土器物面目相似，而另一部分则有龙山文化的特征，因而视为中原地区晚期龙山文化的变种❸。

在今后的考古发掘中，我们相信会发现单纯用天然漆、未经调色的、比河姆渡朱漆碗等更为原始、更为古老的漆器。

（二）用彩绘和镶嵌作装饰的商周漆器

1978年在河南堰师二里头商代早期一座大墓中发现红漆木匣，内放狗骨架❹。

早在1928年考古工作者在安阳西北岗殷墟大墓中发现雕花木器印在土上的朱色花纹，称曰"花土"。木质已朽，花纹则清晰绚丽，其间还镶有蚌壳、蚌泡、磨琢过的玉石、松石等❺。花土究竟是由深色木器还是漆木器印成，当时尚无定论。1974年在湖北黄陂县发现早于殷墟的商代盘龙城遗址，出土雕花涂朱木椁板朽痕，与殷墟"花土"很相似❻。1973年在河北藁城台西村商代遗址发现漆器残片，制作形态与"花土"更为相似，使人相信"花土"就是由漆木器印成的。

台西村发现的漆器残片，原来是盘是盒，尚能依稀辨认，朱地黑纹，绘有饕餮纹、夔纹、雷纹、蕉叶纹等。有的还嵌着不同形状的松石（图版2）。

❶《髹饰录》作者黄成，号大成，新安平沙人，是隆庆（1567—1572年）前后的一位漆工。他总结了前人和他本人的经验，全面地叙述了有关髹漆的各个方面。此书在天启五年（1625年）又经另一位名漆工嘉兴西塘的杨明（号清仲）逐条作注，丰富了它的内容，并撰写了序言。全书分乾、坤两集，共18章、186条。《乾集》讲制造方法、原料、工具及漆工禁忌等。《坤集》主要讲漆器分类及各个品种的形态。此书一直只有抄本在日本流传，1927年才经朱启钤先生刊刻行世。笔者据朱氏刊本撰写《髹饰录解说》，1983年已由文物出版社出版。

❷ 江苏省文物工作队：《江苏吴江梅堰新石器时代遗址》，《考古》1963年6期。

❸ 夏鼐：《我国近五年来的考古新收获》，《考古》1964年10期。

❹ 中国社会科学院考古研究所二里头队：《河南偃师二里头宫殿遗址》，《考古》1983年3期。

❺ 胡厚宣：《殷墟发掘》，学习生活出版社1955年版。梅原末治：《殷墟发现木器印影图录》，京都便利堂1959年版。

❻ 湖北省博物馆、北京大学考古专业盘龙城发掘队：《盘龙城一九七四年度田野考古纪要》，《文物》1976年2期。

❶ 河北省文物管理处台西考古队：《河北藁城台西村商代遗址发掘简报》，《文物》1979年6期。

❷ 中国科学院考古研究所湖北发掘队：《湖北蕲春毛家嘴西周木构建筑》，《考古》1962年1期。

❸ 石兴邦：《长安普渡村西周墓葬发掘记》，《考古学报》第八册，1954年。

❹ 中国科学院考古研究所：《上村岭虢国墓地》，科学出版社1959年版。

❺ 洛阳博物馆：《洛阳庞家沟五座西周墓的清理》，《文物》1972年10期。

❻ 郭宝钧：《浚县辛村》页67，科学出版社1964年版。

❼ 山西省文物工作委员会晋东南工作组、山西省长治市博物馆：《长治分水岭269、270号东周墓》，《考古学报》1974年2期。

这是一次重要发现，使我们看到了技法复杂、有高度文饰的无可置疑的商代漆器，尽管它们只是残片。更使人惊异的是墓中还发现一具圆盒的朽痕，其中有"半圆形的金饰片，厚不到0.1厘米，正面阴刻云雷纹，显然是原来贴在漆器上的金箔片"❶。由此可见汉代流行的嵌贴金银箔花纹漆器，以及到唐代更成为重要品种的"金银平脱"，其始都可远溯到商代。

西周漆器在湖北、陕西、河南等省都有发现。在湖北蕲春西周遗址中发掘出的漆杯，呈圆筒形，黑色和棕色地上绘红彩，纹饰分四组，每组由雷纹或回纹组成带状纹饰。第二组中还绘有圆涡纹蚌泡。每组纹饰间均用红色彩线间隔❷。

这时期的漆器常用蚌泡做装饰，如陕西长安普渡村西周一号墓中就发现过镶蚌片的残件❸。河南陕县上村岭虢国墓也发现外壁镶嵌六个蚌泡的漆豆❹。洛阳邙山庞家沟西周墓发现瓷豆，豆外套有嵌镶蚌泡的漆器托残片❺。至于浚县辛村的西周晚期墓内发现的"蚌组花纹"，又比镶蚌泡更前进了一步（图1）。郭宝钧先生的发掘报告称：这种"用磨制的小蚌条组成图案，……应为我国螺钿的初制"❻。嵌螺钿是我国漆工艺的重要品种之一，而且传布甚广，它的出现目前至少可以上溯到西周晚期。

东周漆器在山东、山西两省都有重要发现。1972年在临淄郎家庄东周墓出土的大量彩绘漆器中，有一件中绘三兽，外描屋宇、人物、花鸟的圆形残片（图版3）。山西长治分水岭269号墓出土的漆箱绘有彩色的蟠龙、蟠螭，和青铜器花纹相似（图2），由此可以看到铜器与漆器之间的装饰关系❼。以上两墓的年代都约当春秋晚期到战国初期。

（三）战国——漆工史上第一次重大发展时期

战国在漆工史上是一个有重大发展和极为繁盛的时期，并一直延续到西

图1　西周蚌组花纹

图2　东周漆绘蟠龙图案（摹制图）

汉，它表现在以下几个方面。

这一时期器物品种大增。生活各方面所需，无不用漆器，许多品种是前所未有的。择要列举如下：

饮食类：耳杯、豆、樽、盘、壶、卮、盂、鼎、勺、食具箱、酒具箱等。

日用器皿及家具：奁、盒、匣、枱、鉴、枕、床、案、几、俎、箱、屏风、天秤等。

文具：笔、文具箱等。

乐器：编钟架、钟锤、编磬架、大鼓、小鼓、虎座双鸟鼓、瑟、琴、笙、竽、排箫、笛等。

兵器：甲、弓、弩、矛柲、戈柲、箭、箭箙、剑鞘、盾等。

交通用具：车、车盖、船等。

丧葬用具：棺、椁、笭床、木俑、镇墓兽等。

漆器产量也随着品种大量增加。新中国成立后，考古发掘出土的战国漆器，幅员之广，地点之多❽，数量之大，都远远超过前代。

漆器胎骨至战国而大备，木胎之外还有夹纻胎、皮胎和竹胎。胎骨的发展正是为了适应制造各种器物的需要，故与品种的增多有密切的关系。

为了制造圆筒状器物，用大张薄木片来圈制卷木胎，下另安底。木片接口处，两边都削成斜坡，使其交搭平整匀称。圆形而体轻的奁和卮等就是用这种方法做成的。

精美的高浮雕、透雕和圆雕也用来做漆器胎骨，这是雕刻艺术和漆工艺术的结合。高浮雕如曾侯乙墓出土的彩绘描漆豆（图版5）。几何纹的透雕如放在棺底的笭床（图版6），动物形象的透雕如鸟、兽、蛙、蛇巧妙地纠结在一起的小屏风（图版8）。立体圆雕则有虎座双鸟鼓（图版11）、怪诞可怖的镇墓兽❾和头与颈可以转动、形态如生的鸳鸯盒（图版4）。

战国及更早的漆器多在木胎上直接髹漆。1955年在成都羊子山第172号战国墓发现的漆奁为木胎刷灰后再涂漆加朱绘。一件大方扣器，是在木胎上贴编织物再涂漆的❿。先刷灰可以填没木胎的节眼缝隙，取得表面平整及加固的效果。粘贴编织物更能防止木胎开裂，稳定造型，所以是一项重大发展。此后逐渐成为制作胎骨的基本法则，一直沿用到今天。

粘贴编织物的做法还导致夹纻胎的出现。这种纯用漆与编织物构成的胎骨，比木胎体质更轻，造型更稳定，还适宜制造形状复杂而且不规则的器物，它就是现在通称的"脱胎漆器"。承湖南省文物管理委员会的同志见告，1964年发掘的长沙左家塘3号墓，时代为战国中期，墓中出土的黑漆杯及彩绘羽觞均为夹纻胎。1959年在常德德山战国晚期墓发现深褐色朱绘龙纹漆奁，1982年在江陵马山砖厂战国中晚期墓发现15件漆器中的盘，均为夹纻胎⓫。

皮胎性韧而分量较轻，多用来做防御武器，如甲胄及盾牌，长沙近郊出土的龙凤纹描漆盾（图版9），虽可能是一件舞蹈用的道具，但仍是皮胎。竹胎漆器则有江陵拍马山出土的双层簋胎奁⓬。这两种胎骨此后亦被长期使用。

沿漆器的盖口或器口镶金属箍，名曰"扣器"。它兼有加固和装饰的功能。据现有考古材料来看，扣器也始于战国。成都羊子山172号墓出土的圆漆盒，底、盖上下同大，扣合处各镶铜

❽ 马文宽：《略谈战国时期的漆器》，《中国历史博物馆刊》1981年3期，页110有《战国漆器出土地点分布图》。

❾ 见《文物参考资料》1957年9期彩色版及河南省文化局文物工作队：《河南信阳楚墓文物图录》，河南人民出版社1959年版。

❿ 四川省文物管理委员会：《成都羊子山172号墓发掘报告》，《考古学报》1956年4期。

⓫ 湖南省博物馆：《湖南常德德山楚墓发掘报告》，《考古》1963年9期。荆州地区博物馆：《湖北江陵马山砖厂一号墓出土大批战国时期丝织品》，《文物》1982年10期。

⓬ 湖北省博物馆等发掘小组：《湖北江陵拍马山楚墓发掘简报》，《考古》1973年3期。

扣，上面还有精美的错银花纹（图3）。底、盖的圆足也镶铜圈[1]。成都在战国时已是制造漆器的重要中心，一些髹漆新工艺首先在这一地区出现是完全可以理解的。

战国时漆器装饰也达到空前的水平。首先是用色比过去大为丰富，彩绘漆器如信阳长台关楚墓出土的小瑟（图版10），曾就实物仔细观察，至少用了鲜红、暗红、浅黄、黄、褐、绿、蓝、白、金等九种颜色。尤其是金、银的熟练使用，标志着技法的发展。小瑟既用浓金作点和线，又用淡金作平涂，浮动欲流，有如水彩颜色，使人惊叹。同墓出土的棺板，大量使用银彩，成为全器的主调（图版7）。这在后代的漆器中也是少见的。

花纹的精美生动是战国漆器的又一个重要成就，它可分为图案与绘画两大类。前者以云、雷、龙、凤纹及其变体为主，飘逸轻盈，灵活多变；空间的处理，或全面铺陈，或边缘延续，或圆周几匝，或二、三等分，仿佛随心所欲，皆可成章。后者就是用漆作画，既有现实生活的写照，如鸳鸯盒两侧的撞钟、击磬和敲鼓舞蹈场面（图版4），小瑟（图版10）上的狩猎人，杠抬死兽归家的饰纹；又有纯出幻想臆造，有浓厚神秘气氛的神怪飞腾，龙蛇出没，这同样在小瑟上可以看到。

除彩绘之外还有用针、刀的锋、刃来刻划花纹的。如长沙出土的针刻凤纹奁[2]，盖上划纹细若游丝，鸟兽形象，顾盼多姿（图4）。这一技法为汉代出现的戗金准备了条件。

秦代漆器过去所知甚少，一直到1976年湖北云梦睡虎地墓葬发掘，才使我们有了比较确切的认识。在第11号墓中，发现漆器近四十件。在同时发掘的另十一座墓中又发现一百四十多件漆器，不仅数量多，制作也很精美。描漆圆盒（图版12），双耳长盒（图版13）都是这两批漆器中保存得较好的。有一具漆盂，中心朱漆绘双鱼，立鸟似凤，头顶有竿承物，好像在耍杂技。兽首凤形勺，造型也很奇特（图版14），楚文化色彩还非常浓厚。

早年出土的漆器有的一直认为是战国楚器，近年通过铭文字体及内容的研究，断定为秦制。如现藏美国旧金山亚洲艺术博物馆的有"廿九年……"长铭的漆卮，便经裘锡圭、李学勤两同志改正了过去的错误断代[3]。随着今后的考古发现和对秦文化的研究，我们对这一时期的漆工艺将有进一步的认识。

[1] 四川省文物管理委员会：《成都羊子山172号墓发掘报告》，《考古学报》1956年4期。

[2] 楚文物展览会：《楚文物展览图录》页17—21，历史博物馆1954年版。

[3] 裘锡圭：《从马王堆一号汉墓"遣册"谈关于古隶的一些问题》，《考古》1974年1期。李学勤：《论美澳收藏的几件商周文物》，《文物》1979年12期。

[4] 湖南省博物馆、中国科学院考古研究所：《长沙马王堆二、三号汉墓发掘简报》，《文物》1974年7期。《长沙马王堆一号汉墓》，文物出版社1973年版。纪南城凤凰山168号汉墓发掘整理组：《湖北江陵凤凰山168号汉墓发掘简报》，《文物》1975年9期。

[5] 广州西村石头岗西汉墓出土漆器有"蕃禺"戳记。临沂银雀山西汉墓出土耳杯有"筥市"戳记。按"蕃禺"即番禺，"筥市"即莒市，当为两地市府所造漆器。贵州清镇元始四年墓出土漆饭盘铭文有"广汉郡工官"字样，是广汉郡官府所造漆器。

图3 战国圆漆盒（测绘图）
上：侧面纹饰　　下：盖正面纹饰

（四）规模宏大制作精美的汉代漆器

西汉漆器产量之多、规模之大、传播之广又远远超过战国。1973年湖南长沙马王堆3号墓出土漆器316件，1号墓出土184件，江陵凤凰山168号墓出土一百六十多件，这在战国墓中是少有的❹。从漆器款识来看，有的不像是地名，可能是私人作坊的名号。有的标有"市府"或某市、某地字样，是当时各地封建政府的制品。有的则是工官的制品，即由汉中央政权直接设在各郡的官府制品❺。据《汉书·地理志》记载，西汉有八个郡设工官❻。其中的蜀郡、广汉郡都是以生产贵重漆器著称的地方。不仅贵州墓中发现广汉郡工官制的漆盘（图版24），远隔几千里的朝鲜也发现蜀郡、广汉郡工官漆器多件❼。传播之广可以想见。

西汉漆器上承战国，有些器物十分相似，有的形制、技法则为战国所未见，具有汉代的特色。

就器形而言，这时期的漆器大小具备，新颖精巧。马王堆3号墓出土的六个从小到大叠放着的漆盘，最大一个直径达73.5厘米，高13厘米；1号墓出土的镟木胎大平盘，直径也达53.6厘米，镟木胎钟高达57厘米❾，都需要高超的技术才能镟出这样大型的器物。另一方

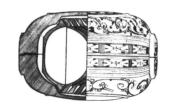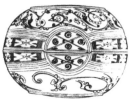

图5　西汉马王堆1号墓出土具杯盒（测绘图）
左：纵侧视及剖面　右：横侧视

面小型器物又向精致灵巧的方面发展。马王堆1号墓的具杯盒（图5），内套装耳杯七具，六具顺叠，一具反扣，恰好扣合紧密，填满了盒内的空间，设计之巧，使人叫绝❿。马王堆、临沂银雀山等地汉墓都出土单层或双层的内装子盒的奁具，子盒或五（图版15）、或七（图版29）、或九，形状各异。它们多数用夹纻胎或夹纻与木胎相结合，所以能做得如此精巧准确。再如安徽天长县汉墓出土的鸭嘴柄盒（图版25），以鸭嘴为关键来开关盒盖，制作也很新颖。

再说髹饰技法。针划花纹，战国已有，马王堆3号墓出土的竹简上有"锥画"字样，乃指针划而言⓫。说明这一技法到汉代已很流行，因此才会出现专门术语。从出土的实物看来，西汉不仅有纯用针刻作装饰的技法，而且发展到在针划纹中加朱漆或彩笔勾点，如马王堆1号墓出土的单层五子奁中的一件小奁盒（图版107），银雀山的双层七子奁（图版29）皆是。至于湖北光化西汉墓出土的漆卮，在鸟兽云气的针划纹中更填进了金彩（图版22），使花纹更加灿烂生辉。可见宋、元时流行的"戗金"漆器，在西汉已经出现了。

用漆或油调灰堆出花纹，一般通称"堆漆"。近年我国出土漆器可窥堆漆端倪的有马王堆3号墓发现的盝顶长方奁（图版16），器上布满云气纹，

图4　战国针刻凤纹奁局部纹饰

❻ 西汉设工官的八郡为：河内郡怀、河南郡荥阳、颍川郡阳翟、南阳郡宛、济南郡东平陵、泰山郡奉高、广汉郡雒、蜀郡成都。

❼ 指1916—1934年在朝鲜乐浪王盱、王光等墓中发现的汉代漆器。

❽ 湖南省博物馆、中国科学院考古研究所：《长沙马王堆二、三号汉墓发掘简报》，《文物》1974年7期。

❾ 湖南省博物馆、中国科学院考古研究所：《长沙马王堆一号汉墓》，文物出版社1973年版。

❿ 同上。

⓫ 中国科学院考古研究所、湖南省博物馆写作小组：《马王堆二、三号汉墓发掘的主要收获》，《考古》1975年1期。

以白色而高起的线条作轮廓，内用彩漆勾填。高起的物质未经化验，惟由其白色，是用油调成的可能性较大。马王堆1号墓四层套棺中的第二层（图版18），云纹的轮廓线条显著高出，有如后代壁画的沥粉堆金。色彩脱落，露出深色的线条，其物质究竟是漆灰还是油灰，也有待作进一步的分析。至于长沙砂子塘木椁墓的棺木挡板（图版21），彩绘磬上的谷纹圆点，乃用稠灰堆起。可知堆漆不仅用于轮廓线条，也用来堆写花纹内部了。据以上数例，我们可以把堆漆作为西汉漆工的一种新兴装饰技法。

漆器上贴金箔花片，商代已有。不过镂刻精细，形象生动，与金、银扣、箍、彩绘描漆相结合，成为一种异常华丽的漆器，则要到西汉中期才开始流行，延续到东汉前期而渐衰替。这种漆器盖顶多镶白银或鎏金铜饰件，状如叶片，两叶、三叶或四叶，视器形而定。叶上常镶玛瑙或琉璃珠，用以作钮。盖壁及底壁多镶银箍，在盖顶饰件周围及各道银箍之间嵌贴镂金或镂银箔片，刻成人物、鸟兽等形象，其间还描绘云气山峦等。几种工艺的组合，萃众美于一器，自然显得灿烂夺目，瑰丽无比。安徽天长县汉墓出土的单层奁和双层奁（图版27、28），江苏连云港出土的长方形和椭圆形盒（图版23），都是这类漆器的较好实例。

西汉以后的漆器，只有扬州一带的东汉早期墓中出土的比较精美❶，此后出土漆器不仅数量大减，质量也下降，而陶器逐渐在殉葬物中占主要地位。这可能与汉中央政权的削弱，官办手工业的衰微及丧葬习俗的改变，更主要的是

陶器工艺的发展有关。东汉中期漆器值得提到的有安徽寿县马家古堆出土的夹纻砚❷。它的形制并不精美，只是后来流行的漆沙砚可溯源于此。

（五）魏晋南北朝时期的夹纻像和密陀绘漆器

考古发掘到的魏晋南北朝一段时间的漆器并不多，虽然从历史文献中我们知道当时的漆工很考究，技法也多种多样。曹操的《上杂物疏》❸开列了许多漆器名称，其中的纯银参镂带漆画书案、纯银参带台砚、漆画韦枕、银镂漆匣等不下一二十件。所谓银参镂带应当就是镶银扣和嵌银箔花纹漆器，而韦枕是皮胎漆器。在南昌吴高荣墓中发现漆器15件❹。其中的奁盒、盖顶镶柿蒂纹花叶，上嵌水晶珠，盖有金属箍，箍间彩绘鸟兽纹，尚可见汉代遗风，但制作不甚精。这批漆器为我们理解《上杂物疏》所列的漆器能有一些启示。湖北鄂城吴墓发现分格的漆果盒，当时的名称叫"槅"，有圆和长方两式❺。

晋代实物更少，江西南昌出土的长方形果盒分七格，底朱漆隶书"吴氏槅"三字❻。底、四角及口沿施黑漆，内部施朱漆，无纹饰。同样的漆槅也在高荣墓中发现，其他晋墓中还出土造型相似的青瓷槅。它应视为三国、两晋之际的一种新兴用具。

南北朝佛教盛兴，大造佛像，供人膜拜，逢节日还要抬着它出行，于是髹漆工艺又被用来为宗教信仰服务。体形巨大而分量很轻的夹纻像就是从夹纻胎漆器发展而来的。不过要做出体形、面容及衣褶等，技术要求很高，最后还须在胎骨之上精心堆

❶ 南京博物院：《江苏邗江甘泉二号汉墓》，《文物》1981年11期。

❷ 安徽省文化局文物工作队、寿县博物馆：《安徽寿县茶庵马家古堆东汉墓》，《考古》1966年3期。

❸ 清严可均校辑：《全三国文》卷一，见《全上古三代秦汉三国六朝文》中华书局1958年影印本。

❹ 江西省历史博物馆：《江西南昌市东吴高荣墓的发掘》，《考古》1980年3期。

❺ 鄂城县博物馆：《湖北鄂城四座吴墓发掘报告》，《考古》1982年3期。

❻ 江西省博物馆：《江西南昌晋墓》，《考古》1974年6期。

❼ 戴逵传见《晋书》卷94，戴颙传见《宋书》卷93，《二十四史》校点本，中华书局1974年版。

❽ 郑珉中：《唐琴——九霄环佩》，《故宫博物院院刊》1982年4期。

❾ 杨宗稷：《藏琴录》，民国刊《琴学丛书》本。

❿ 湖北荆州地区博物馆保管组：《湖北监利县出土一批唐代漆器》，《文物》1982年2期。

⓫ 《正仓院御物图录》，日本印本。

塑，才能使眉目清晰，仪容美好。新的要求促使堆漆技法进一步提高。晋代名艺术家戴逵、戴颙父子就是以善造夹纻佛像载名史册的❼。艺术家与漆工的结合推动了漆工艺的发展。

北魏司马金龙墓出土的彩绘描漆屏风（图版30）是一个大发现。墓葬地处北方，时代在公元474~484年之间，和它类似的漆器极少。它还为书法和绘画的研究提供了宝贵材料，故显得更为重要。屏风彩绘，用油多于用漆，有可能是用当时流行的密陀僧调油彩绘制成的。

综上所述，可见魏晋南北朝四百年间出土的漆器远比战国、西汉为少，在我国漆工史上几乎还存在着一段空白。

（六）金银平脱超越两汉剔红犀皮下启宋元的唐代漆器

唐代文明高跻当时世界高峰。从《唐六典》、《新唐书·百官志》等书得知当时手工业达到空前的水平。不过目前所见到的唐代漆器的品种和数量都不及我们意想的那样多。据文献记载或从漆工发展进程来推断，有的品种到唐代已相当成熟，但目前并未能见到实物。

唐制七弦琴有一定数量传世，标准的漆色为紫褐色，即所谓"栗壳色"。木胎上有较厚的漆灰，并调入鹿角沙屑，闪烁可见。由于胎骨及漆层不断涨缩，年久琴身出现裂痕，这就是所谓"断纹"。有断纹的古琴，声音更加松透优美。唐琴断纹大中间小，和元、明琴有显著的差别。这些特征对鉴定传世漆器年代很有参考价值。故宫博物院藏的"九霄环佩"是唐琴中的重器，年代确实可信，尽管背面的苏东坡、黄山谷两家题字系后人伪刻❽。唐肃宗元年（756年）制的"大圣遗音"是又一张著名的唐琴（图版34），近代琴家杨时百推崇为"鸿宝"❾。琴身大部分是原髹，只有个别地方有修补重漆的痕迹，这是极为难得的。

1978年在湖北监利发现的唐代墓葬❿，出土漆器有褐黑色的碗、盘、盒、勺、盂等，保存大体完好，器形髹色，很像宋代一色漆器。其胎骨乃用窄而薄的杉木条圈成，外糊麻布，然后髹漆。由于器作花瓣形，木条须随着器形凹入凸出，要求有高度的技巧。此种卷木胎流行于宋代，始于何时，有待考证。如此墓的断代无误，则至少可将此法提早到唐代。

密陀绘是用密陀僧，即一氧化铅调油绘成的漆器，这种铅化合物能起加速干燥的作用。在唐代描绘漆器中密陀绘占重要地位，日本正仓院藏品中有不少件，如彩绘花鸟纹密陀绘箱、黄色山水花鸟人物纹密陀绘盆等⓫。花纹图案，纯作唐风，其中有的可能就是唐时由中国运往日本的。

用夹纻法造像，唐代依然盛行，且向高大发展。据张鷟《朝野佥载》记载，武则天时造佛像高九百尺，"夹纻以为之"，即使有些夸张，其大亦足以惊人。传世夹纻佛像有的从雕塑风格来判断可定为唐制，如纽约大都会美术馆所藏的一尊。

日本所谓的"干漆"，实际上是在木胎上堆漆。著名的鉴真法师干漆像，是在他死后，由随往日本的中国弟子和日本弟子共同堆塑的。此为唐代堆漆传往日本之证。另外日本法隆寺藏的舞凤

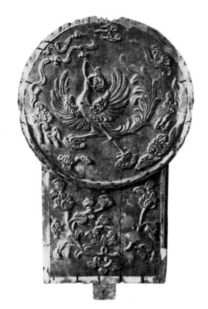

图6 日本法隆寺藏舞凤纹堆漆光背

纹光背（图6），东大寺藏的宝相华断片，都用堆漆做纹饰，其技法也与唐代的堆漆技法相似。即使制于日本，也忠实地反映了唐代堆漆的技法。它比汉代的堆漆已有很大的发展，而和北宋的堆漆非常接近了。

唐代多用嵌螺钿作铜镜的装饰。镜背用漆灰铺地，上面再填嵌壳片花纹，故可以说是一种铜胎嵌螺钿的漆器。1957年在河南三门峡唐墓出土的云龙纹镜❶，1955年在洛阳唐墓出土的人物花鸟纹漆背镜（图版31），嵌入漆背的钿片相当厚，按照《髹饰录》的说法"壳片古者厚而今者渐薄也"，乃属于"古者厚"的一种。

唐代最华丽而又最盛行的一种漆器叫"平脱"，它上承汉代嵌金银箔花纹漆器而镂刻錾凿得更加精美。当时平脱发展到如此之高的水平，与金银器工艺的发展有关。可能当时已有分工，平脱花片由金工镂刻，然后再由漆工往漆器上嵌贴。这里举两例：金银平脱镜（图版32）是中原地区发掘出土的，虽破裂而无损其光华。金银平脱琴（图版33）是传世品，唐时已携往日本。后者由于制作考究，花纹精细，题材丰富，往往被认为是这类漆器的代表作。

尽管史籍记载因金银平脱过于奢靡而官方几次下令禁造❷，惟终唐之世未必能贯彻实行。前蜀王建墓发现极为豪华的金银平脱器朱漆册匣和宝盝等，嵌孔雀、狮、凤、武士等花纹，视唐代制品毫无逊色。说明五代工匠还能熟练制造平脱器❸。

从文献记载和漆工艺的发展进程来看，我们相信唐代已有"雕漆"，而且其中的某些品种还达到相当高的水平。

这里所谓的雕漆乃指有雕刻花纹的漆器，与堆漆不同。堆漆往往一次或少数几次即堆成，所用多为一色稠漆或漆灰，堆成后或雕或不雕，雕后髹色漆或不髹色漆。雕漆则要经过多层一色漆或不同色漆的积累，少则几十层，多则逾百层，待达到需要的厚度再雕刻。雕漆要比堆漆工料费得多，技法复杂，要求较高，从漆工艺的发展来看，这一技法必然出现在堆漆之后。

雕漆二字，一般用来作为漆器中一个大类的名称，它包括剔红、剔黄、剔绿、剔黑、剔彩、剔犀等等，而传世实物以剔红和剔犀为最多。明代名漆工黄成、杨明在《髹饰录》中都讲到唐代的剔红，推崇其"古拙可赏"和"刀法快利，非后人所能及……与宋元以来之剔法大异"。味其语气，他们所见的唐代

剔红决不止一两件。日本藏有比较可信的南宋剔黑器（图版117）。剔犀则有出自南宋墓的实物（图版115、116）。因此我们有理由相信唐代已有较高水平的雕漆。

英国学者迦纳（Harry Garner）认为最早的剔犀实例是1906年斯坦因（A.Stein）在米兰堡发现的8世纪唐代的皮质甲片❹（图7）。据斯坦因的描述，甲片可能用骆驼皮制成，各片均作长方形，长2～4英寸，两面髹漆，有的多至七层，以朱黑两色漆为主，有的地方施褐色及黄色漆。甲片上的花纹有同心圆圈、椭圆圈和近似逗号及倒置的S等几何花纹，是用刮擦的刀法透过不同的漆层取得的❺。

笔者认为皮甲表面只有刮擦花纹而无剔刻痕迹，故尚难称为真正的剔犀，它只能算是剔犀尚未定型的一种早期形态。《髹饰录》剔犀条杨明注有这样几句话："此制（指剔犀）原于锥毗而极巧致，精复色多，且厚用款刻，故名。"他讲得很清楚，剔犀是从更早的"锥毗"发展出来的，二者的差别是：剔犀比锥毗"精复色多"即反复积累起来的不同颜色漆层次多，而且"厚用款刻"，即剔刻得深。杨明所说的锥毗，不是和漆皮甲正相符合吗？我们承认漆皮甲和剔犀有密切的关系，不过和真正的剔犀还有距离。但这不等于说真正的剔犀要到唐以后才出现。很可能远在西陲制造锥毗皮甲之时，剔犀已在唐都长安流行了。

唐时已有的另一种漆器是"犀皮"。"犀皮"或写作"西皮"，或写作"犀毗"，是漆器名称中最混乱的一种。古代言及犀皮的有不少家，其说纷纭，

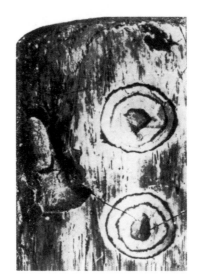

图7 唐锥毗皮甲片

多相抵触❻。经过实物观察，并对照明代漆工的描述，我们认为说得切合实际，与髹理漆法相通的当数晚唐的赵璘。他说："西方马鞯，自黑而丹，自丹而黄，时复改易，五色相叠，马蹬磨擦有凹处粲然成文，遂以髹器仿为之"❼。他讲得明白，马鞯的粲然成文，是由于长期的磨擦而露出多层色漆的断面，出于无心，不是故意做出来的。而犀皮花纹则是有心地去仿效那种无心形成的花纹。既云"仿为"，我们不必一定理解为只有在漆器上做出马鞯受磨的凹痕才算犀皮。如果能在平面漆器上做出与马鞯相似的花纹，难道就不是仿效？在平面上仿效的方法就是先在漆面上做出高低不平的地子，上各种色漆多层，最后磨平，于是就出现类似马鞯那样的花纹。有的论者泥着于"凹处"两字，认定"仿为"必须剔刻，这样就把犀皮与剔犀混淆成一种漆器，使问题更加复杂化了。

❶ 黄河水库考古工作队：《1957年河南陕县发掘简报》，《考古通讯》1958年11期。此镜曾在北京中国历史博物馆陈列。

❷ 唐至德二年十二月戊午，有"禁珠玉、宝钿、平脱、金泥、刺绣"诏令。《新唐书·肃宗皇帝》，《二十四史》校点本，中华书局1975年版。

❸ 杨有润：《王建墓漆器的几片银饰件》，《文物参考资料》1957年7期。冯汉骥：《前蜀王建墓发掘报告》，文物出版社1964年版。

❹ Harry Garner: Chinese Lacquer, 1979, Faber and Faber, p.68.

❺ Aurel Stein: Serindia, Detailed Report of Explorations in Central Asia and Westernmost China, Vol.1 pp.459–467, 1921.

❻ 有关犀皮的不同说法，有唐赵璘（见《因话录》）、宋程大昌（见《演繁露》）、明都穆（见《听雨纪谈》）、明李日华（见《六研斋笔记》）等家。

❼ 唐赵璘：《因话录》。据元陶宗仪《辍耕录》卷11《西皮》条引文引。光绪乙酉福瀛书局重刊本。

II

明代漆工黄成、杨明所讲犀皮漆器的形态是十分明确的。《髹饰录》此条说："文有片云、圆花、松鳞诸斑，近有红面者，以光滑为美。"他们强调光滑，自然不是有剔刻痕迹的剔犀了。

我们认为唐代已有犀皮，不仅因为赵璘是晚唐人。唐末袁郊《甘泽谣》中《红线》一则有"头枕文犀"之语❶，此枕有可能就是表面光滑的皮胎犀皮枕。南宋时成书的《西湖老人繁胜录》讲到"犀皮动使"。"动使"就是日用家具。又吴自牧《梦粱录》讲到临安设有专门制造犀皮的漆器铺。南宋时犀皮既已如此流行，在此之前，肯定还有一段初创与发展的历史。

（七）朴质无文与雕饰华美相映交辉的宋代漆器

到了宋代，河北的定州、湖北的襄阳、江苏的江宁、浙江的杭州、温州都是生产漆器的中心。南渡偏安以后，更促进了杭州、温州手工业的发展。

宋代最流行的是一色漆器。解放前在河北巨鹿故址发现宋黑漆碗❷。定州在它的北面不过二百里，很可能漆碗就是定州的制品。1965年在武汉十里铺北宋墓发现一色漆器（图版111）十九件，上有"己丑襄州邢家造真上牢"、"戊子襄州驰（？）马巷西谢家上牢记□"等字样。襄州即今襄阳，当时漆器驰名全国，有"天下取法"，谓之"襄样"的说法❸。江苏淮安杨庙镇北宋墓发现一色漆器（图版112）七十二件之多，有款识的就有十九件。其中制于江宁、杭州、温州三地的都有。杭州老和山南宋墓出土的漆碗（图版36）有"壬午临安府符家真上牢"款识则是南宋的制品。

两宋一色漆器差别不大，器物有碗、盘、碟、钵、盒等，纯黑的最多，紫色的次之，朱红的又次之，间有表里异色的，但都无文饰。器形除圆者外，起棱或分瓣的颇常见，往往与宋瓷造型有相似处。它们的质量则差别很大，有的漆质坚密，精光内含，莹洁可爱。有的漆灰疏松，晦暗无光，浮起欲脱。这似乎和入葬后的保存条件关系不大，而在造器时便有精制与粗造之别。大抵日用品的质量高，而专为殉葬制的明器，工料就从简了。

宋代堆漆，上承唐代。建于北宋初期的苏州瑞光寺塔，塔心窖穴发现真珠舍利宝幢一座❹。八角形的幢座上贴狻猊、宝相花、供养人等花纹，由堆漆制成（图8）。该塔报道称之曰"漆雕"，容易引起误解。美籍日人桑山（G.Kuwayama）便据此报道，错认为经幢上出现了雕漆❺。

于北宋庆历三年（1043年）建成的浙江瑞安慧光寺塔，发现用堆漆作装饰的经函和舍利函。经函的外函（图版35）用漆灰堆出佛像、神兽、飞鸟、花卉等花纹，并嵌小珍珠。舍利函底座四角堆花纹，中间留出壸门，内贴堆漆奔兽。函盖堆菊花图案，亦嵌珍珠为饰。

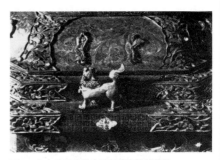

图8　北宋苏州瑞光寺塔经幢座堆漆花纹

经考证，经函为温州制品，而当时温州漆器是驰名全国的❻。

嵌螺钿是宋代漆器的又一重要品种。苏州瑞光寺塔发现的黑漆经函（图版109），花鸟纹用贝片嵌成，使我们看到五代、宋初时期的厚螺钿做法。宣和中访问过朝鲜的徐兢，在所著《奉使高丽图经》中记载了当时受中国影响的高丽螺钿器并给予了很高的评价❼。十三四世纪间朝鲜制的螺钿箱和唐草纹圆盒等，花纹枝梗都用铜丝来嵌制❽，和明初《格古要论·螺钿》条中所说的"宋朝内府中物及旧者俱是坚漆，或有嵌铜丝者甚佳"正合。铜丝的使用足以说明宋代的螺钿技法传到了朝鲜。南宋临安，螺钿更为流行，《西湖老人繁胜录》讲到螺钿交椅，螺钿投鼓，螺钿鼓架，螺钿玩物等，说明南宋时已用螺钿来做多种器物用具了。

"螺钿古者厚而今者薄"是说厚与薄的出现有先有后。早期的薄螺钿，考古发掘已为我们提供了元代的实物。不过从文献记载来看，南宋时已有薄螺钿而且达到相当高的水平。据周密《癸辛杂识·钿屏十事》记载："王梓，字茂悦，号会溪。初知郴州，就除福建市舶。其归也，为螺钿桌面屏风十副，图贾相盛事十项，各系之以赞以献之，贾大喜，每燕客必设于堂焉"。桌面屏风是陈置在桌案上的小型屏风。从贾似道事迹图标题来看❾，可知有许多人物行列，宫殿楼阁，山水风景，乃至战争场面，而且还有赞颂文字，这是厚螺钿无法嵌出来的，只有精细如图画的薄螺钿才行。周密还为我们提供了一条漆工史料，即王梓在福建做官，为向贾似道献媚，特制此副桌屏。可见南宋时福建制造薄螺钿有很高的水平。

唐代雕漆有待发现，退而求宋制，有两件可信为南宋器的是流传在日本的醉翁亭剔黑盘（图9）及与它刻法极为相似的婴戏图剔黑盘（图版117）。据日本冈田让《宋の雕漆》一文，醉翁亭盘经宋遗民许子元于1279年携至日本，存在他任住持的圆觉寺中❿。两盘的刀法相同，花纹凸起不高，与漆层肥厚的元代雕漆异趣，尚存《髹饰录》所谓"唐制多印板刻平锦朱色"的遗意。

现知最早的剔犀实例是从南宋墓中发掘出来的。武进宋墓出土的执镜盒（图版115），黑面，刀口见朱、黄、黑漆层，是《髹饰录》所谓"三色更

图9　南宋醉翁亭图剔黑盘及局部纹饰

叠"的做法。金坛周瑀墓发现的剔犀团扇柄（图版116），亦为黑面，刀口见朱漆十余层，乃属于"乌间朱线"一类。

近年在武进发现的三件戗金漆器，为宋代漆工史增添了重要材料，不仅因为改变了过去认为宋代漆器多一色不施装饰的看法，还使我们看到了戗金与斑纹地结合的早期做法。

两件朱漆戗金器是人物花卉纹长方盒（图版39）和人物花卉莲瓣式奁（图版38），戗金花纹并不布满全器，而留出了足够的空间。细密的刷丝也戗划得较少，和元代的人物花鸟纹戗金经箱（图版118）有明显的不同。

黑漆戗金长方盒（图版37、114）在盖面戗划出一幅池塘小景，盖墙及盒身戗划花卉。花纹之外的地子皆钻小眼，中填朱漆，磨平后成为斑纹地。它为花纹与地子的结合变化打开了一条门路，正孕育着被明代名漆工黄成命名为"犏斓"、"复饰"、"纹间"等类漆器的发展。

（八）名匠辈出艺臻绝诣的元代漆器

在元代统治中国的八九十年中，江南一带破坏最轻，工、农业发展始终未停顿，是全国最繁荣富庶的地区。嘉兴成为生产漆器的重要中心，名匠辈出，艺臻绝诣，正是由当时的社会经济条件造成的。陶宗仪《辍耕录》述及戗金、戗银工艺颇详，其法得自嘉兴杨汇的漆工。当时以戗金闻名的彭君宝就是杨汇人❶。《格古要论》讲到"洪武初，抄没苏人沈万三家条凳、椅、桌螺钿剔红最妙"，这些漆器自然是元代江南地区的产物，有的可能即来自嘉兴。

元代漆器，品种不少❷，有实物传世而且水平很高的是螺钿、戗金与雕漆。

《格古要论》后增《螺钿》条讲道，"元朝时富家，不限年月做造，漆坚而人物细，可爱"，足见当时的好尚。同条又称："螺钿器皿出江西吉安府庐陵县。"江西与福建毗邻，宋时福建既能精制桌屏，两省间的工艺交流是可以意想到的。

近年考古发掘已为我们找到了确凿可信的元代薄螺钿器，那就是在北京元大都遗址中出土的广寒宫图嵌螺钿黑漆盘残片（图版46），不仅嵌工精美，而且已是"分截壳色，随采而施"。这一发现，更使人相信宋代已有薄螺钿器。

日人西冈康宏在1981年出版的《中国の螺钿》一书中共收薄螺钿器110件，被定为元代制的有二十三件之多。其中的海水龙纹嵌螺钿莲瓣式盘（图版119），可信为元代物。有的从图片来看，与广寒宫图嵌螺钿黑漆盘残片有相似之处，如东京出光美术馆藏的楼阁人物纹莲瓣式捧盒（图10）。可惜这一类螺钿器存在国内的竟不多，一时还缺乏可以和黑漆盘残片仔细对比的实物材料。对元代螺钿器的特征我们还所知甚少。

元代戗金漆器也以流往日本的为多。1977年在东京国立博物馆"东洋の漆工艺"展出的就有十件❸，其中有延祐年款的四件，有的还写明制者和地点，如"延祐二年栋梁神正杭州油局桥金家造"。戗划的方法皆用黄成所谓的"物象细钩之间，一一划刷丝"。划丝细而密，故填金之后，灿然成片，华丽生辉。

在元代漆器中成就最高，可谓达到历史顶峰的是雕漆。嘉兴西塘名漆工张成是14世纪的杰出代表。现藏安徽省博物馆有"张成造"针划款的剔犀盒（图版120），形制古朴，漆质坚良，别具一种静穆淳厚之趣，使人爱不能释。所雕栀子纹剔红盘（图版40），繁文素地，厚叶肥花，在质感上有一种特殊的魅力。他的作品还有以茶花作背景，上压双绶带的剔红盘，花纹生动，有一种韵律回旋的美。元明之际，与此花纹设计约略相同的花鸟雕漆盘还有若干件，多无款识，即使不是张成亲制，也应出于他的子侄门徒之手。同时另一位名漆工为杨茂，也擅长剔红（图版41、44），虽同负盛名，似未能与张成抗衡，同为花卉题材的杨茂剔红渣斗（图版44）其艺术价值是不能与张成的栀子纹盘（图版40）相比的。

上海博物馆藏的东篱采菊图剔红盒（图版42）无款识，比起名家之作，稍逊一筹。因其出自年代可考的任氏墓，用它来比较、印证传世剔红器却是一件非常难得的实物。

三 由盛至衰的明清漆器

纵观我国漆工史，前期的一个重大发展时期是战国，而后期则要数明代。其重大发展也表现在髹饰品种的增多和工艺上的极高成就。杨明在《髹饰录》序中作了很好的概括："今之工法，以唐为古格，以宋元为通法。又出国朝厂工之始，制者殊多，是为新式。于此千文万华，纷然不可胜识矣。"他明确指出，自明初匠师服役果园厂后❹，髹饰工艺有了一番重大的革新。这当然和宫廷爱好漆器、发展漆工业有关。而真正的贡献来自哲匠名工，不满足于宋元的通法，力求踵事增华，推陈出新，作了多方面的试验和实践。新的发展也来自借鉴海外漆工的成就。据明张汝弼《杨埙传》记载，"宣德间尝遣人至倭国传泥金画漆之法以归。埙遂习之，而自出己见，以五色金钿并施，不止如旧法，纯用金也。故物色名称，天真灿然，倭人见之亦瞠指称叹，以为不可及"❺。明季海航已便，当时去日本交流漆艺而未见史册记载的肯定还有人在。经过创新和借鉴的努力，终于迎来了漆工艺的千文万华之盛。我们相信有些前所未有的品种，明代始兴；有些虽滥觞于明前，赖技法的改进，至明而更加精美。而两种乃至多种技法的荟萃结合，不同纹饰和不同地子的递换迭更，繁衍出不可胜数的变化，更是明代髹漆的一大特色。正因如此，《髹饰录》才开辟了"斒斓"、"复饰"、"纹间"三个专门门类。

❶ 明王佐《新增格古要论》卷八"戗金"条："元朝初嘉兴府西塘有彭君宝者甚得名，戗山水人物亭观花木鸟兽，种种臻妙"。清刊《惜阴轩丛书》本。

❷ 类书《碎金》，永乐初据洪武四年大字本修改本，所收多为元代事物。《家生篇三十二·漆器》列有以下名称：犀皮、䃮浆、锦犀、剔红、朱红、退红、四明、退光、金漆、螺钿、桐叶色十一种。

❸ 日本东京国立博物馆：《东洋の漆工艺》，1977年。展品第469—478均为元戗金经箱。

❹ 英人迦纳（H.Garner）在所著《中国漆器》（Chinese Lacquer）页60讲到15～16世纪在北京根本不存在有制造漆器的工厂，意在否定有果园厂官家作坊的存在。但明、清两代讲到果园厂剔红的文献甚多，尤其是漆工杨明所说的："国朝厂工"，正是指其乡前辈张德刚到果园厂任营缮所副。明刘侗、于奕正合著的《帝京景物略》也讲到果园厂，而于奕正在《略例》中说："成斯编也良苦，景一未详，裹粮宿舂；事一未详，发箧细括。……"每事都经过调查研究，写作态度是非常严肃的。故果园厂的确实地点，制作规模等问题值得作进一步的考证，但不容从根本上否定其存在。

❺ 见明慎蒙《皇明文则大成》卷12及清薛熙《明文在》卷84。

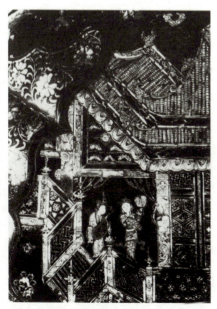

图10 元楼阁人物纹莲瓣式捧盒（局部）

清代制漆业更为繁盛，其制作规模，超过明代。工艺技法也有所发展，尤其是在描金、螺钿、款彩、镶嵌等方面。乾隆号称盛世，百工炫巧争奇，料不厌精，工不厌细，为了迎合宫廷的好尚，漆工也不免趋向繁琐。其成功的作品，谨严细致，似已达到极限，无可逾越，亦足令人惊叹。失败的设计，每嫌雕琢过甚，陷于造作，甚或画蛇添足，弄巧成拙。道、咸以后，我国沦为半封建半殖民地社会，除少数地区、个别工匠，对髹饰工艺有一定的贡献外，漆器制造和其他工艺一样，进入了衰替的时期。

明清漆器的分类，我们自应以《髹饰录》为依据。惟因黄成的分类主要是从形态出发，而没有考虑到流行的情况。传世漆器实物多少很不一致，有的甚至未能找到实例，其所用名称，有的也和现在习惯使用的不同。为了适应传世漆器的实际情况并使其名称容易被人理解，所以不得不作一些适当的调整和变通。为了叙述的方便，明、清两朝漆器实物结合起来讲，不再分代论述。另外，本册还选用了少量近现代漆器，这是为了使我们从中可以看到传统漆工技法，对理解古代髹漆工艺有一定帮助的缘故。

明清漆器分为以下十四类：

（一）一色漆器

一色漆器的传世器物以黑漆为多，朱漆、紫漆次之，黄、绿、褐等色较少。黑漆如铜丝胎小箱（图版143），朱漆如乾隆菊瓣形脱胎盘（图版144）。当然细分起来朱漆、紫漆等各有若干种，并有不同名色。脱胎盘就是接近所谓"珊瑚红"的一种。

金髹也是一种一色漆器，又名浑金漆，北京匠师称之曰"明金"。其金色外露，上面不再罩漆，故不同于下面将要讲到的"罩金髹"。

明金由于金色外露，容易磨残，甚至大部脱落。清代卢葵生制观音像（图版101）原为金髹，只因脱落殆尽，底漆毕露，已成为一尊紫漆观音像，只于衣折缝隙，可见残金痕迹。浙江东阳木雕及福建、广东所制木雕家具及建筑构件，雕凿甚繁，表面多饰金髹。晚清潮州制透雕小龛（图版154）的雕花部分，所用即是金髹。

（二）罩漆

罩漆是在色漆或描绘竣工后，上面再罩一层透明漆。这类漆器是在漆工已能利用桐油或其他植物油来调漆，而配制成透明漆后才产生的品种。南宋时罩漆早已流行，《西湖老人繁胜录》中讲到临安有"金漆桌凳行"。一般金漆家具不可能用真金或真银，而只能用锡箔。锡箔上罩漆也能取得近似真金的效果。故知名曰金漆，乃是罩漆。

黄成将罩朱髹、罩黄髹、罩金髹、洒金四种做法列入"罩明门"类。前两种不难理解，即罩了透明漆的朱漆和黄漆。尽管它们不是考究的做法，要做到光滑明澈也并不容易。

罩金髹是用金箔或金粉粘着到打了金胶漆的漆面上，再罩透明漆，北京匠师通称"金箔罩漆"（如用银箔则称"银箔罩漆"）。其优点是金色受到罩漆的保护，不会磨残。但罩漆不能明澈如水而呈微黄，年久还会转深，变成紫下闪金的色泽。它是一种庄严尊贵的做

法，帝王宫殿内的宝座屏风（如设置在故宫太和殿、乾清宫各件）、卤簿仪仗皆用罩金髹。清代工部则例则称"扫金罩漆"❶，指将金粉扫着到金胶漆上，比贴金箔更为考究。佛像装金亦多用此法，实例如明雪山大士像（图版60）。

洒金又名"砂金漆"，即在漆地上洒金片或金点，上面再罩透明漆。洒金点或片有大有小，有疏有密，故形态多种多样。有一种细而密的洒金，浑然成片，闪闪发光，北京俗称"金蚵蝌地"，言其像一闪金光的硬甲虫。从实物来看，洒金很少独自存在，一般都用作漆器的地子，上面再施纹饰。《髹饰录》复饰类中的"洒金地诸饰"可以为证。实例如荻浦网鱼图盒（图版82）、瓜蝶纹捧盒（图版94）、花果纹方盒（图版97）都是在洒金地上再加不同的纹饰。凡是这一类器物，黄成都认为是二饰或多饰重施，列入复饰门。

《髹饰录》描饰门中还有一种"描金罩漆"，也应归入罩漆类。它的做法是在黑、朱、黄等漆地上作描金花纹，花纹上用朱色或黑色勾纹理，最后罩透明漆，北京匠师分别称之曰"金箔罩漆开朱"和"金箔罩漆开墨"。故都旧俗办丧事摆在大门口的大鼓锣架，多用此法作髹饰。实例有清前期制的花卉龙纹箱（图版141），依黄成的命名，当作"赤髹黑理勾描金罩漆"。

（三）描漆

描漆包括描漆、漆画、描油三种。

战国、西汉彩绘漆器，都可归入描漆类，在当时是很考究的做法。迨至明、清，描漆已不算是名贵品种，在漆器中所占的地位不及古代那样重要，数量也显得少了。其原因是由于"雕填"漆器的流行。雕填中有许多原本就是描漆漆器，但又加上金细勾来勾轮廓及纹理，使它更加华丽。雕填流行，描漆就显得一般了，在漆器中所占的比重也小了。

明代描漆今以人物山水纹彩绘长方盘（图版71）为例，是一件漆、油兼用的彩绘漆器。清代的实例有莲纹黑漆盘（图版91）。不过由于花纹加用金理勾，依黄成的分类，又当归入扁斓门。

纯用一色漆作描绘的漆器黄成名之曰"漆画"，明代的双凤缠枝花纹长方盒（图版129）即属于这一种。其花纹轻盈活泼，艺术价值很高，比彩绘描漆器更显得典雅清新，是一件非常成功的制品。

描油漆器如蝶纹黑漆盒（图版92），它几乎全部用油彩画成，故称之为描油更为确切。不过黄成同样将它归入扁斓门，因为花纹上使用了金理勾。

（四）描金

描金漆器今收四例。万历龙纹黑漆药柜（图版67、127）是最常见的一种，其做法是在漆地上先用金胶漆描绘花纹，趁它尚未完全干透时把金箔或金粉粘着上去。万历龙纹黑漆描金架格（图版128）做法虽与上相同，但花纹不画在一般黑漆地上，而是画在用蚌壳碎屑洒嵌的甸沙地上。乾隆三凤牡丹纹碗（图版84），因为凤头、凤身采用了深浅不同的金色，是《髹饰录》所谓的"彩金像"描金的做法。水仙纹篾胎碟（图版104），在褐漆花纹上勾黑理，再加金勾，是比较简易的民间做法。

❶ 清史贻直编《工部则例·乘舆仪仗做法》，乾隆十四年刊本。

描金还可与描漆相结合，《髹饰录》称之曰"描金加彩漆"，列入扁斓门。实例如明山水人物纹朱地大圆盒（图版131）。

识文描金今用七例，技法也多不同。乾隆避暑山庄百韵册页盒（图版86）通体上金，可称为"泥金识文描金"。两件如意头上的髹漆装饰岁岁平安（图版98）及太平有象（图版149），都只在识文花纹的某一部位上金。清云龙纹长方盒（图版95）图像部分为高起的识文，部分为平写，金色亦有赤与黄之别，是彩金像识文描金的例子。另外三种均以洒金地作地，而髹饰技法又各异。瓜蝶纹葵瓣式捧盒（图版94），识文或全部施金，或金勾纹理；荻浦纲鱼图盒（图版82），用各色漆堆出景物，上贴相当厚的金、银叶片；花果纹套盒（图版97），为泥金地上识文描彩漆，与洒金地的底座及四撞的屉盒形成鲜明的对比。识文描金的变化甚多，以上只是少数几个不同做法而已。

（五）堆漆

类似北宋经幢及经函（图版35）那样的堆漆，明、清实例均罕见，可能因为色彩单纯，不够华美的缘故。不过罩金髹雪山大士像（图版60）的须眉，却采用了此种技法。色深而质粗的漆灰，用来表现髶髶的毛发却是非常适宜的。

故宫藏的云龙纹柜门（图版138），花纹凸起甚高，就是用漆灰堆出，复经雕琢，最后泥金罩漆，正是《髹饰录》所谓"隐起描金"的做法。

堆红，又名罩红。其做法是用漆灰堆花纹，雕刻后上朱漆，或用模子在堆起的漆灰上印出花纹，然后上朱漆，都是用以摹仿剔红，故又名"假雕红"。论其技法，实为堆漆的一种。

（六）填漆

填漆就是在漆器上做出凹下去的花纹，把不同色漆填进去，干后磨平，使它像一幅设色画。观察实物，填漆有多种做法。最常见的一种是沿着彩色花纹轮廓勾阴文线条，花纹上也勾阴文纹理，然后填金。由于采用了"戗金细勾"，黄成认为是两饰结合，故列入扁斓门。这种漆器，传世实物甚多，北京文物业通称曰"雕填"。查"雕填"一称，亦有来历，明何士晋汇辑的《工部厂库须知》卷九中有《御用监年例雕填钱粮》项目，后注称："夫雕填、剔漆，精细之器也。工不易成，成不易坏，安有一年之间，尽用得许多钱粮……"云云。故知雕填乃是沿用旧称。

雕填由于实物多，已将它列为一类，下面只讲表面光滑不加金细勾的填漆。

表面光滑的填漆，《髹饰录》有干色和湿色之别。杨明注更提出有："磨显填漆，鮑前设文；镂嵌填漆，鮑后设文"之别。

所谓"鮑漆"就是器物接近完成的最后一道漆，此后待做的工作只剩下在上面做纹饰了。"镂嵌雕漆，鮑后设文"就是说在鮑漆已经做好之后，刻剔花纹，填色漆，干后略加打磨就完成了。从实物来看，明代早期的雕填漆器（即"戗金细勾填漆"器）多采用此种做法。"磨显填漆，鮑前设文"就是说在糙漆（指鮑漆之前的一道工序）完成后设花纹。这个"设"字十分重要，因

为花纹不是刻出来的，而是堆出来的。其做法是在糙漆面上用稠漆堆出花纹轮廓，轮廓内填彩漆，轮廓外也填漆，它就是花纹以外的地子。最后通体打磨，它的磨工要比镂嵌填漆多得多。这样的填漆，明、清都有实物，如梵文缠枝莲纹盒（图版68）及乾隆云龙纹碗（图版85）。以上两例都可以看出围着花纹轮廓有黄色漆线，这些漆线就是在糙漆表面用石黄调的稠漆堆成的。

关于填漆的"干色"、"湿色"，我们认为凡是用漆调色做成的填漆都是湿色，干色只能是在器物上阴刻花纹，内填漆或油，再把颜料粉末敷着粘贴上去。清蕉叶饕餮纹大瓶（图版87），有可能采用此法。确实无疑的干色填漆器尚待进一步访求。

有一种填漆是把彩漆填入细而浅的划纹中，多用皮胎，黑漆作地，即杨明注所谓"又一种黑质红细纹者……其制原出于南方也"。实例如花鸟纹黑漆红细纹椭圆盒（图版96），民间气息浓厚，清代贵州大方即以生产此种漆器著名。清田雯《黔书》有关于此类漆器的记载。

（七）雕填

雕填是明、清漆器中的一个大类，数量之多可能仅次于剔红。它用彩色作花纹，阴文金线勾轮廓及纹理，有的还做锦纹地，绚丽华美，乃其特色。观察实物，雕填的花纹有的是刻后用彩漆填成的，有的是用彩漆或彩油描绘成的，也有又填又描，两法兼施的。明代早已存在填与描两种做法，故《髹饰录》分别名之曰"戗金细勾填漆"和"戗金细勾描漆"，并把它们都列入了斒斓门。

为了弄清填与描确实可施于一器，1950年还曾请多宝臣匠师示范，做了一件紫鸾鹊纹盒（图版105）。从事物的发展和"雕填"这个名称来看，并用不同时代的实物来印证，我们感到填漆的做法在前，描绘或填、描兼施的做法在后，它们是在填漆的基础上发展出来的。

名古琴家兼善治漆的管平湖先生1950年为故宫博物院修复一对有宣德款的一封书式龙纹雕填柜，部分漆片脱落卷翘，需要重新用漆黏实，从漆片的断面，可见花纹色漆的厚度，有的厚达一至二毫米，这远远超过了描漆的厚度，可知花纹确实是刻剔后填成的。又如龙纹大柜残件（图版58、59）也因断纹翘起较高，可见龙身及花卉的彩漆厚度，做法与宣德柜全同。过去我们把这两块残件定为嘉靖、万历间物，现在从其做法及图案来看，可能时代还须提早到嘉靖之前。

嘉靖的雕填实例有戗金细钩方胜盒（图版61），万历的实例有云龙纹戗金细钩长方盒（图版64），这两件都能看出是填漆与描漆兼施的。

清代的雕填凡是用锦纹作地的，一般都填、描兼施，即用填漆做锦地，描漆绘花纹。实例如乾隆凤纹戗金细钩莲瓣式捧盒（图版88）及花鸟纹戗金细钩描漆大柜（图版140）。其做法是通体先用填漆做好锦地，以后在锦地上描花纹。描绘时信手画去，锦纹压多压少完全不用考虑，因为反正描绘花卉可以将锦地盖住。这样做比刻填锦地时要为花纹留出空位，描绘时又必须小心地去填满那些空位要省事爽手得多。不过描绘的花纹毕竟厚度有限，就近细看，花纹下的锦地完全可以看出来。我们正是从

这里知道，雕填是先通体做好填漆的锦地，再在上面描绘花纹。

清代雕填也有全部是用描绘画成的，实例如流云纹鹌鹑笼（图版81）。到了清晚期，更有连锦纹也是画成的，工艺简陋粗滥，不过徒有雕填之名而已。

（八）螺钿

明、清嵌螺钿漆器既有厚螺钿，也有薄螺钿。厚螺钿如缠枝莲纹黑漆长方盘（图版70），尚具宋制遗风，以粗犷朴质见胜。薄螺钿如鹭鸶莲花纹黑漆洗（图版130），花纹全部用窄螺钿条嵌成，不用壳片，也无划纹。

明代螺钿器有年款的绝少。英国维多利亚、爱尔伯特美术馆藏有"嘉靖丁酉年"（1537年）款的人物楼阁圆盒❶及日本东京国立博物馆藏有龙纹朱漆盘，底刻"大明隆庆年御用监造"款❷。不过这两件不论是嵌工还是划理都比较粗糙，不足以代表明代的上等制品。黄成认为螺钿器"总以精细密致如画为妙"，只有在对镜图三撞奁（图11）那样的作品上才能看到❸。

大约自明中叶开始流行的螺钿加金银片器到清初发展到高峰，钿片剥离更薄，裁切更小，拼合更巧，镶嵌更精，刻划更细。名家如江千里、吴伯祥、吴岳桢等都是这时期的巨匠❹，而以江千里声誉最高。册中选用的几件实例如婴戏图箱（图版75、76、77、133、134）虽无款识，但制作极精，实在所见的江千里诸作之上；楚莲香梅花式黑漆碟（图版79）以空阔的地子来突出人物，更富画意，似受陈老莲的影响；山水人物纹黑漆盘（图版78）与故宫博物院藏

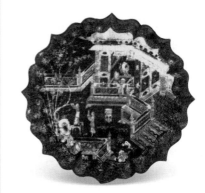

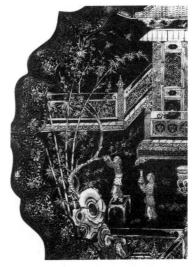

图11　明对镜图嵌螺钿三撞奁盖面及局部纹饰

有吴伯祥款的几件小盘很相似，亦定出自名工之手。山水花卉纹黑漆几（图版83）比上述几件时代要晚些，或已届雍、乾之际了。

薄螺钿有的不加金银片而与描金结合，故宫博物院藏的职贡图描漆长方盒（图版74）即是一例。描金可以作大面积的渲染，浓淡成晕，和加金银片的效果是不同的。

上述各种螺钿器的钿片和漆面是平整的。倘取材厚贝壳，施加雕刻，嵌入漆器，花纹高出漆面，成为浮雕或高浮

❶ 同（44）图版167、168。

❷ 日本东京国立博物馆：《中国の螺钿》彩色版24，1981年版。

❸ 对镜图三撞盒，日人西冈康宏定名为："楼阁人物螺钿棱花重食笼"，时代为元，见《中国の螺钿》页43。此器亦刊在平凡社修订本《世界美术全集》第20卷图版119。时代定为明16世纪。

❹ 清阮葵生《茶余客话》卷十称："江千里治嵌漆，名闻朝野，信今传后无疑"。故宫博物院藏有吴伯祥款山水人物螺钿盘，见周南泉、叶琦枫：《螺钿源流》，《故宫博物院院刊》1981年1期。日本东京国立博物馆藏有吴岳桢款山水草虫螺钿斗盯，见该馆编《中国の螺钿》页27。

❺ 见《嘉兴府志》，康熙二十四年本。

雕，那就是黄成所谓的"镌甸"了。不过镌甸只限于以螺钿花纹为主的漆器，如采用多种物料雕成嵌件，镶入漆器，那就成为"百宝嵌"了。

清中期以后扬州名漆工卢映之、卢葵生祖孙都是镌甸能手。实例如梅花纹黑漆册页盒（图版100）和梅花纹漆砂砚盖（图版152）。

（九）犀皮

明、清两代犀皮漆器为数均不少，从质量来看，以明代的为佳，如皮胎红面圆盒（图版69），色漆层次多，花纹天然宛转，有如行云流水，十分美观。故宫博物院藏有犀皮葵瓣式盒，时代约为乾隆，以深浅黄色相间成文，用色不多而层次不少，尚具明代的法度。木胎犀皮小圆盒（图版99），色层少而转屈多角，渐失流畅之美，是清中期以后的制品。

清代晚期南方漆工常把犀皮用到红木家具上，如琴桌的桌面及腿足中部的开光部分。北京则用犀皮来装饰烟袋杆。犀皮作为一种漆器出现反不多见，这样只能使它的技法和质量日愈下降。

据《髹饰录》犀皮还可与戗金或款彩结合，名曰"戗金间犀皮"和"款彩间犀皮"，实例尚待访求。可供参考的一件漆器是瘿木漆戗金笔筒（图版103）。瘿木漆是用髹刷蘸不同色漆旋转刷成的，但可以使我们看到犀皮与戗金相结合的效果。

（十）剔红

剔红包括剔黄、剔绿、剔黑及剔彩等几种雕漆。它们只有色彩的不同，刀工刻法、花纹题材则并无二致，故不妨合成一类。

雕漆自元末达到了历史的顶峰，明初乃其延续。名工张成、杨茂大约入明以后才逝世，史籍还记载明成祖朱棣召张成之子德刚面试称旨，授营缮所副❺。当时他服役的官家作坊是在棂星门西的果园厂。故永乐时造的剔红，绝似元末西塘的制品，就连款识也仍用针划，字体并不工整而有民间意趣。明早期的精品，册中选用了五六件之多。牡丹绶带纹大圆盒（图版122）及牡丹孔雀纹大盘（图版51），均为双禽压花卉，是张成习用的一种构图。前者无款，飞鸟回旋流动，更加接近张成的其他作品，时代亦较早，有可能还在永乐之前。后者有永乐年款，孔雀觋面相向，显得富丽堂皇，有帝王家气象。它与另一件有永乐款的牡丹纹剔红盘（图版123）均应是张德刚应召后的制品。使人赞叹的是两层花叶重叠的茶花纹剔红盘（图版50），章法井然，繁而不紊，意匠经营，可谓千锤百炼。以上各器均以花卉为题材，其密不见地。园林人物莲瓣式剔红盘（图版52）属近景山水一类，必须留出空隙用不同锦纹来表现天、地、水，其处理手法，又和杨茂的观瀑图盘（图版41）如出一手。镌刻至精的赏花图剔红盒（图版49），针划"张敏德造"款，技艺比拟张成，有过之而无不及，其时代也不能晚于永乐，当是西塘又一高手。他幸有此盒传世，否则这位杰出的剔红艺人将没世无闻了。

有永乐款的雕漆也不能尽信，实例如刻有弘历题诗的八仙图花鸟纹红锦地剔黑八方捧盒（图版124）。刀法与花纹都与永乐的风格不合，其时代要比宣

宣德雕漆应与永乐划入同一时期，有的作品相似到难于分辨。这一方面是由于部分永乐制品被改为宣德年制，针划原款遭到磨刮涂盖，另加填金的刀刻宣德款❶。这种令人费解的现象不仅明人早有记载，从实物上也得到证实，所见故宫藏品，永乐改为宣德的就有十二三件之多❷。不过器底为原髹，全无改款痕迹，可信宣德款并非后刻的也不少，其风格还是和永乐十分相似。永、宣之间，中间只隔洪熙一年，工匠连续服役，故两朝制品，有的原即出于一手，其风格安得不似！云龙纹剔红圆盒（图版54）及著名的龙凤纹三屉剔红供案（图12）就属于此类器物。

如说永、宣雕漆完全相同，也不符合事实，从某些作品中我们能看到宣德开始形成自己的风貌。其变化主要在用漆由厚而渐薄，花纹由密而渐疏。漆薄就不能雕得像明初那样肥厚圆润，花疏则不得不用锦纹来填补空隙。从林檎双鹂剔彩捧盒（图版55）盖面刻有"大明宣德年制"款看，我们可以察觉它的变化与发展。

宣德以后，从正统到正德（1436—1521年）计六朝，几乎看不到刻有年款的雕漆器。流往海外有"弘治二年平凉王铭刁"款识的滕王阁剔红盘要算绝无

图13　明弘治滕王阁图剔红盘（正面及局部纹饰）

仅有的一件❸。（图13）难道这八十几年间宫廷就没有制造或置办雕漆器？这当然是讲不通的。但迄今似乎还没有找到令人信服的答案。故宫博物院是收藏明代雕漆的渊薮，无款而时代风格似在宣德、嘉靖之间的作品不下二百件。其中的人物山水花鸟纹提盒（图版56）即近似宣德而又稍晚一些。又原藏珍妃家的进狮图剔红盒（图版57），比提盒也不会晚多少。此外在风格上距宣德远而距嘉靖近的雕漆为数更多。我们不满足于把一大批无款的明代雕漆笼统地定为明中期。但细致地分辨时代差异，进而作出比较准确的断代，需要经过努力的探索才能取得成果。

嘉靖雕漆多刻年款，风格也有明显的特点。刀法不复藏锋，不重磨工而渐见棱角。器形出现变化，八方香斗、银锭式盘、盒等为永、宣时所未见。剔

❶ 见明刘侗、于奕正著《帝京景物略》卷四"城隍庙市"条。北京古籍出版社1982年版。清刊本高士奇《金鳌退食笔记》卷下"果园厂"条所言与《帝京景物略》相同，乃因袭刘、于之书。

❷ 故宫博物院藏品中永乐款被改为宣德款的，所见有以下各件：牡丹盒、茶花纹盒、紫薹纹盒、千叶榴纹盒、芙蓉纹盒、葡萄纹椭圆盘、蕙草梅花纹盒、缠枝莲纹盘、云龙纹盝顶长方盒、云龙纹盒、游归图园林人物盒、人物楼阁盒、听琴图八方盘十三件，均为剔红。

❸ 同（44）彩色图C、图60。美国华盛顿弗利尔美术馆藏有一件楼阁人物纹剔红圆盒，有"平凉王铭刁"款，但无年款。

图12　明宣德龙凤纹三屉供案（案面部分）

彩器增多。吉祥文字及图案广泛用作题材（图14），往往用松、竹枝干盘屈成"寿"、"福"等字。道教色彩浓厚，鹤、鹿、灵芝等形象明显增多。五老图细色锦地剔黑盒（图版62）就是一例。有如一幅风俗画的货郎图剔彩盘（图版63）是这时期的精品，把一位老货郎和八个儿童及器物众多的担子收摄到径尺盘中，视苏汉臣的画本竟不多让。

雕漆到万历而再变，从物象到锦纹，似乎都向细小处收缩，刀法愈加繁密，作风更为谨严，予人一种拘局抑敛的感觉。锦地剔黄碗（图版66）及云龙纹剔彩长方盒（图版65）都具有这时期的特色。刀刻填金款字体修长并加干支

图14 明嘉靖福禄寿三果剔彩盘（正、背面）

纪年也是过去很少有的。

明代雕漆中有的还富于民间气息。这类制品构图粗犷，刀法快利，一剔而就，棱角尽在。如三友草虫图剔红盒（图版126）即属此类。这类雕漆，从未发现款识，故时代、产地，无从确断。近年中、西学者每据《野获编》、《帝京景物略》、《燕闲清赏篇》等书言及云南剔红"漆光暗而刻文拙"，"雕法虽细，用漆不坚，刀不藏锋，棱不磨熟"，将这类雕漆定为云南制。文献与实物，确有吻合处。但终嫌证据不够充分，既无有力的确证，也缺少旁证。故宫藏品中有一件文会图剔红委角方盘（图版125）上有"滇南王松造"款识，但刀法属于圆润一路，风格距宣德近而距嘉靖远，与三友草虫盒迥然不同。看来关于云南雕漆有必要进行实地调查采访，现在还不宜过早地作出肯定或否定的结论。

清代雕漆至乾隆而大盛，器物品种增多，除盘、碗、盒、匣外，还用以制造小型建筑（图15）、车辇、舟船，以至巨大的宝座屏风、桌案床几等。雕漆和其他工艺品种结合，是乾隆时期的又一特点。鎏金铜饰，用得最多，其他如画珐琅、嵌珐琅、镶玉、雕牙等也常与雕漆在同一器物上出现。八仙过海笔筒（图版147）剔红错镶玉，这一品种竟是《髹饰录》中所没有的。

乾隆时的刀工锋棱毕露，更加追求精细纤巧的效果。故研磨已无地可施，似乎只有繁琐堆砌，才能得到弘历的嘉奖。实例如花卉纹梅瓣式剔红盒（图版90），雕得如此玲珑精致，诚需高超的技能，但却过于繁琐细密。这时期也有难能可贵的作品。如剔彩百子晬盘（图

图 15 清乾隆剔红楼阁

版89）精工绚丽，在乾隆剔彩中允推第一。绦纹剔黑大碗（图版146），简练而有气势，一扫乾隆时的繁缛堆砌之弊，值得称赞。秋虫桐叶形剔红盒（图版145）利用天然树叶的筋脉，代替人工设计的锦纹，构思新颖，颇为巧妙，也是乾隆时期不可多得的佳制。

（十一）剔犀

剔犀也是雕漆的一种，由于它的花纹离不开几何图案，色彩于刀口内见层次，故与其他雕漆不同，宜自成一类。

剔犀和剔红一样，也是在元末明初达到了历史高峰，实例就是前面已经提到的张成造剔犀盒（图版120）。由明历清，直至近代，这一工艺，并未中断。从表面漆色来看，不外乎黑、紫、朱三色。黑、紫两色面的刀口内多见朱线，朱色面的刀口内多见黑线。漆层内兼露黄色或绿色线的较少见。《髹饰录》还提到有"雕黟等复"、"三色更叠"诸称。前者指黑、朱两色漆层同厚，依次重复；后者指黑、朱、黄三色轮番出现。至于图案虽有剑环、绦环、重圈、回文、云勾等名色，实以云纹及其变体为主，故北京文物业通称剔犀曰"云雕"。

剔犀不像其他雕漆那样可以山水、人物、花卉、鸟兽作花纹，故不容易从其题材、刀法、锦纹等看它的时代风格，这就为判断其年代增添了困难。又因剔犀在日本也是一个传统品种，名曰"屈轮"，有的制品还传到中国来，故鉴定时还有一个分辨产地问题。中日漆工关系之密切亦于此可见。

本书选用的剔犀实例有朱面葵瓣式盒（图版132），刀口内见极细黑线，是一件明中期的制品。另一种瓷胎剔犀瓶（图版142），制作年代不能早于康熙。它不仅是一件清代剔犀实例，从漆器制胎的物质角度来看，也是一件值得注意的器物。

（十二）款彩

款彩的做法是在木板上用漆灰做地子，上黑漆或其它色漆，用近似白描的方法在漆面上勾花纹，保留花纹轮廓而将轮廓内的漆灰都剔去，使花纹低陷。然后用各种色漆或色油填入轮廓，成为彩色图画。由于花纹轮廓高起，看上去很像印线装书的木板。北京匠师因剔刻铲去的部分是漆灰，故名之曰"刻灰"。文物业则称之曰"大雕填"，以别于有戗金细钩的一般雕填。这两个名称都不及款彩来得明了准确。款彩在西方国家有专称，叫"Coromandel"。Coromandel是印度东南一带的海岸名称，可能明清之际的外销款彩漆器运到这一带上岸转口，因而得名。它和漆器的制作形态更是毫无干系了。

款彩在明代已流行，曾见晚明小插屏的屏心，用款彩做出山水人物。到了清前期用款彩作大围屏之风渐盛，传世的八叠、十二叠的款彩围屏多数是康熙时期的制品。款彩花纹比较粗，可以装

饰大面积的空间，宜于远观，用在围屏上是非常适宜的。

册中可以看到款彩三例。松鹤图款彩屏风（图版73），制于康熙辛未（1691年），布局及状物均佳，仿佛是边景昭画的通景屏，设计者有很深的绘画基础。花鸟博古纹款彩屏风，群芳竞艳，百鸟争喧，张之中堂，确实能制造出欢腾繁盛的气氛。这两件都能很好地发挥款彩的特点。山水纹款彩屏风（图版137）只是围屏的一个局部，却似北宋画派的山水小景，说明用款彩来装饰径尺的小画面也同样能获得成功。

（十三）戗金

戗金漆器，源远流长，自明历清，又有不少变化。

明初戗金器近年的重要发现是在山东邹县朱檀墓中出土的龙纹朱漆戗金盝顶箱（图版47）和云龙纹朱漆戗金玉圭盒（图版48），均用朱漆作地，划戗云龙纹，金彩灿烂，图案生动，尤以盝顶箱为佳。

在江阴出土的莲瓣式紫漆盒❶，盖面戗划庭园景色，中设方桌，仕女三人，分立桌后及左右。阑外树木扶疏，前景以花草为点缀。盖面外周为缠莲纹。花纹题材与上述两例迥异，使人立即想到常州南宋墓出土的人物花卉纹朱漆戗金莲瓣式奁（图版38）。盒底有"乙酉年工夫造"款识。同墓出土正统墓志。据此，乙酉当为永乐三年（1405年）。

据日本释周凤《善邻国宝记》卷下，宣德八年（1433年）明廷颁赐日本的礼品中有：朱漆彩妆戗金轿一乘，朱红漆戗金交椅一对，朱红漆戗金交床二把，朱红漆戗金宝相花折叠面盆架二座，朱红漆戗金碗二十个，橐金黑漆戗金碗二十个。戗金日本名曰"沉金"。元代的戗金漆器多藏彼土，说明日本对戗金的爱好和重视。明初戗金器的东传，对日本和琉球有重大影响，戗金逐渐发展成为他们的主要髹饰品种。

1955年前后故宫博物院在北京购得朱地龙纹戗金箱，盖面在长方形的签条内用细密的纲目纹戗划出楷书"皇明祖训"四字。两侧划云龙，右升左降，丰颅锐喙，长鬣起立，双龙的形象看是宣德时期的制品，其技法和图案是和盝顶箱（图版47）一脉相承的。

宣德到嘉靖一段期间，戗金实物绝少。故宫收藏至富，亦未见到可确信为这一时期的制品。刻有"嘉靖甲子曲密花房"大印的云鹤纹戗金砚盒，正面及立墙用回纹及卍字纹图案的条带界出斜方，内划仙鹤及云纹，一一相间。仙鹤有五六种不同姿态，密划羽毛，云纹轮廓内划刷丝，全幅花纹，极似明锦❷。它虽基本上保留了传统的戗金技法，但图案花纹却有较大的变化。

宣德以后戗金器之所以数量稀少，当与雕填漆器的盛行有关。雕填是在用彩漆填嵌或描绘的花纹上加戗金轮廓和纹理，自然比只有划纹填金而没有彩色花纹的戗金来得华美绚丽。这两个品种的消长正好是在同一时期，似能为上述的看法提供一些佐证。

据《工部厂库须知》我们知道明晚期还大量成造戗金器，如万历四十二年光禄寺成造器皿中有：戗金膳盒一百五十副，戗金大膳盒四百五十副，戗金大托盒四百七十架，戗金大酒盒三十副等。不过这些都是膳食用具，造价也不甚昂贵❸，因而不是精美的观赏

❶ 此盒现藏苏州市博物馆。

❷ 图见拙著《髹饰录解说》第139页。文物出版社1983年版。

❸《工部厂库须知》卷11开列戗金膳盒一副的造价为："物料二十三项，共银一两零四分八厘一毫九丝，工食五作共银三钱四分七厘"。《玄览堂丛书续编》本。

漆器。我们不能据此得出晚明宫廷还制作大量考究戗金漆器的结论。

自晚明到清末，戗金漆器约可分为三种。一种是民间制品，多以人物、山水、花鸟为装饰题材，花纹内密布刷丝，尚保留传统技法。锦纹惯用正方上重叠斜方，细密而不甚工整。器物以盘、盒为多，有一定的实用价值，不能算是贵重的观赏漆器。实例如朱地牡丹双雉委角方盘（图16）。有人竟将它定为宋代制品，实不可信❶。其时代当为万历或更晚。

第二种是清代宫廷制品，技法已脱离传统的戗金而自具一格。由于它只勾轮廓而无划纹，故或称之曰"清勾"。我们认为它并非出自戗金匠人之手而是雕填漆工的制品。因为其技法和雕填器上的勾金全同，只不过免去彩色花纹，在一色漆地勾轮廓而已。实例如云龙纹戗金黑漆炕桌（图版139），其时代约在雍、乾之际。

第三种用刀刻来追求书画笔墨效果，刀痕有粗有细，或深或浅，它实际上是受清代竹刻的影响，而和漆工的戗金关系并不密切。因在刀痕中填金，只能名之曰戗金。实例如子庄摹恽南田花鸟的瘿木漆戗金笔筒（图版103），其时代则在清中期以后了。

（十四）百宝嵌

百宝嵌是用各种珍贵材料如珊瑚、玛瑙、琥珀、玳瑁、螺钿、象牙、犀角、玉石等做成嵌件，镶成绚丽华美的浮雕画面，珠光宝气，相映成辉，是其他装饰方法所不能达到的，黄成把它列入𦥯斕门。

百宝嵌在明代开始流行，约至清初而达到高峰，其生产中心在扬州，明末著名艺人周翥就是扬州人❷。嵌件既可镶在漆器上，也可镶在紫檀、花梨等硬木制的器物上。二者的选料、雕镂与嵌法相同，故可能一人而兼制漆、木两种不同的百宝嵌。

清初制百宝嵌实例有洗象图百宝嵌长方盒（图版80），构图简练，用料种类不多，但选材甚精，故显得雅而不俗。岁朝图百宝嵌八方盒（图版148）构图及用料都比较复杂，但趣味不及前者高洁，时代也较晚。梅花纹百宝嵌琵琶（图版150）是一种以镶甸为主的百宝嵌，它与卢葵生制的梅花纹镶钿漆沙砚（图版152）盖上的镶嵌十分相似，可以代表清代中期以后漆工的较高水平。卢葵生正是在此时期对髹漆工艺作出贡献的少数名匠之一。

上列十四类，只能说明、清两代的常见漆器大体具备，但比起《髹饰录》讲到的大量品种则相差很多。尤其是表面有不平细纹的纹𩛬及填嵌门中的绮纹填漆、彰髹等，竟未能找到实物。至于𦥯斕、复饰、纹间三门中的诸般名色，未曾见过的就更多了。不过既经《髹饰录》列举了名称，即使找不到实物，今

图16 明牡丹双雉纹朱地戗金委角方盘

❶ Lee Yu‒Kuan：Oriental Lacquer Art.1972 Weatherhill，p.106‒107.

❷ 清钱泳：《履园丛话》卷12《艺能》，民国石印本。

后也有可能按照书中描述的方法和形态去探索试验，进而恢复过去的品种。因而黄成、杨明之功是不可没的。

另一方面，本书还收录了少数漆器实物是《髹饰录》未曾讲到的。它们虽属于小品，如用骨片镂花及厚铜片錾花作镶嵌（图版135、136），用镌玉作镶嵌的剔红（图版147），用漆刷蘸几种色漆旋转而成的假犀皮（图版103）等，也可聊备一格。有的品种清代中期以后才出现，自然《髹饰录》中不可能有，如卢葵生制的刻铭文及梅花纹的锡胎壶（图版102、151）。这是他从宜兴紫砂壶得到启发，并将清中期以后的竹刻技法运用到漆面上来的产物。

中国的漆工史久远绵长，传世和出土的古代漆器分布全国，难以数计。本册所收录的一百五十余件器物是经历了几百年甚至几千年而幸存下来的。这些品类不同、形态殊异的作品，出自历代的能工巧匠之手，其中有相当一部分是地下考古发掘所得的随葬品，有历代珍藏的传世品，还有宫廷中的御物。它们虽只是我国古代千文万华漆器中的一少部分，但足以从中窥见我国古代漆工艺术的辉煌成就。我们有这样伟大的漆工艺传统，相信髹饰工艺的真正千文万华不是过去而是明天。

图版

图1 朱漆碗[1]（附：碗底部）新石器时代

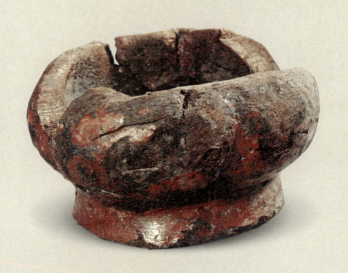

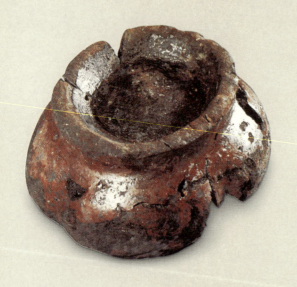

新石器时代
浙江省博物馆藏
口径10.6×9.2、高5.7厘米

 1978年在浙江河姆渡遗址第三文化层中发现，距今已有六七千年，是现知最早的一件漆器。碗木胎，敛口，呈椭圆瓜棱状，有圈足。外壁有薄薄一层朱红色涂料，微有光泽。经有关方面对涂料用红外光谱分析鉴定，认为"其光谱图与马王堆汉墓出土漆皮的裂介光谱图相似"。

图2 漆器残片[2] 商

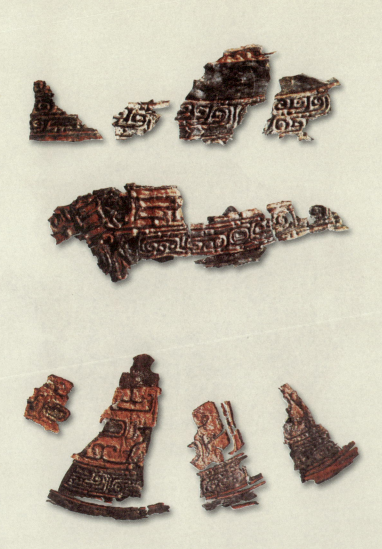

商代
河北省博物馆藏
残片大小不一

1973年在河北藁城县台西村商代遗址中发现，原器为盘、为盒，尚能依稀辨认。木质作胎，朱地黑纹，饰有饕餮纹、夔纹、雷纹、蕉叶纹等图案，有的花纹上还嵌有经过磨制的圆形、方圆形、三角形的绿松石。大部花纹经雕刻后施髹饰，故表面呈现美丽的浮雕。有一残片花纹间还有原来安装合页的痕迹。残片的发现证明商代漆工已达到很高的水平。

图3 漆画残片(摹本)[3] 东周

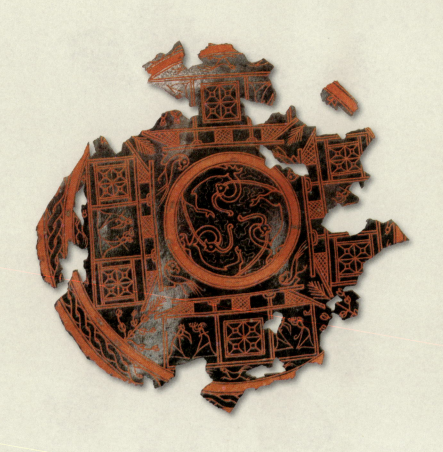

东周
山东省博物馆藏
径19厘米

1972年山东临淄郎家庄1号东周墓中发现的漆器残片之一。它以人物、屋宇、鸡鸟、花木为题材,均以细线勾出,是一幅有生活气息的写实画,但构图四面对称,齐整谨严。边缘装饰,和当时的青铜器花纹相似。描绘手法和楚文化漆器区别较大,和山东地区发现的汉画象石,却能看出它们之间的递承关系。

图4 彩绘描漆鸳鸯盒[4]（附：盒局部）战国

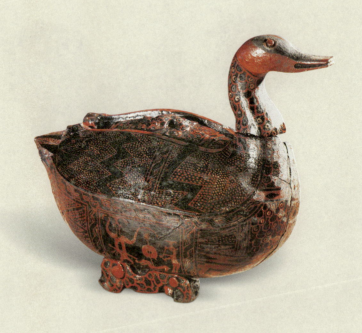

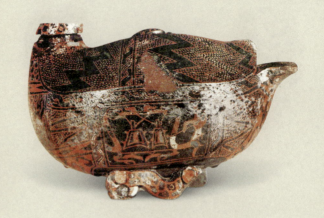

战国
湖北省博物馆藏
长20.4、高16.3厘米

1978年湖北随县曾侯乙墓出土。圆雕作鸳鸯形，头颈另安，插入器身，可以转动。身中空，背开长方孔，覆以雕夔龙的盖。全身黑漆地，朱绘羽纹，间饰黄色细点。腹部左侧绘撞钟、击磬场面，右侧绘敲鼓、舞蹈场面。曾侯乙墓的埋葬时间，据墓中铜器铭文可确定在公元前433年或稍晚，距今已有二千四百多年。

图5 彩绘描漆豆[5]（附：豆背面）战国

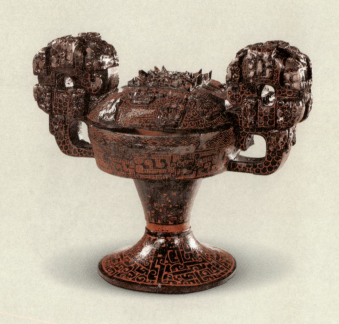

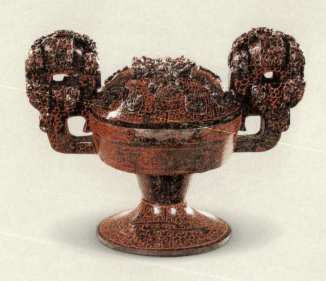

战国
湖北省博物馆藏
高24.7厘米

亦出随县曾侯乙墓，以厚木作胎，由盖、盘、耳、柄、座五部分组装而成。盖顶及双耳浮雕繁缛的盘龙纹，衬以彩绘，与同墓出土的尊、盘、编钟上的花纹风格一致，显示了漆器和青铜器之间的装饰关系。豆身以黑漆作地，朱绘变体凤纹、菱纹、网纹等多种图案。

图6 彩漆透雕花板（摹本）[6] 战国

战国
湖南省博物馆藏
下一块长180、宽45厘米

花板两块均于1953年在长沙仰天湖楚墓中出土，是垫在棺底用以承托尸体的，或称"笭床"。下一块出自26号墓，用虬龙盘成图案三段，借两个拱璧似的圆圈将它们连缀到一起。上一块出自14号墓，以三角和十字为主题，构成美丽的几何形图案。两板风貌迥异，而匠心巧思，并堪赞赏。除朱、黑两色髹饰外，还大量使用了金彩。

图7 彩绘描漆棺板（摹本）[7] 战国

1957年河南信阳长台关楚墓出土。黑漆地上用银及黄、赭红、深红等色描绘变体饕餮纹及云纹。花纹无论巨细，均已回旋作束结，于整齐的对称中见生动。绚丽的大面积银彩，证明战国早期已熟练地用银来髹饰漆器。

战国
河南省博物馆藏
残存长194、宽36.5厘米

图8 彩绘描漆小座屏（复制品）[8] 战国

1965年湖北江陵望山楚墓发现。底座两端着地，中悬如桥，上承透雕屏，采用圆雕及浮雕镂刻凤、鸟、鹿、蛙、蛇、蟒等动物形象共53个，交互穿插，组成对称而又生动的立体图案。色彩以黑漆作地，上施朱红、灰绿、金、银等色，绚丽夺目。类此座屏，极少发现。1978年江陵天星观楚墓始发掘出双龙及四龙两件座屏，但不如此件精美。

战国
中国历史博物馆藏，原件藏湖北省博物馆
宽51.8、高15厘米

图9 描漆盾（正、背面 摹本）[9] 战国

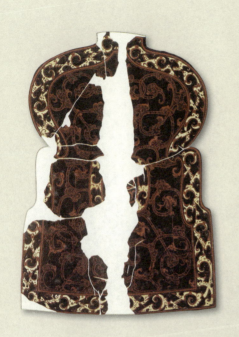

1951年中国科学院考古研究所在长沙近郊406号战国墓中发现。皮胎，两面均在黑漆地上用赭红及黄色描绘龙凤纹，线条流畅回婉，色泽光亮照人。正面中间稍稍隆起，形成脊棱，附有嵌银铜盾鼻，背面应有把手，已脱落。漆盾制作华美精巧，不像是实用的防御武器，而可能是舞蹈用的道具。

战国
湖南省博物馆藏
长62.5厘米

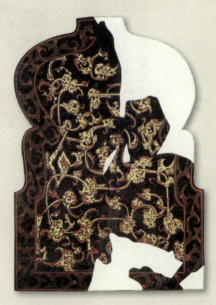

图 10 彩绘描漆小瑟残片[10] 战国

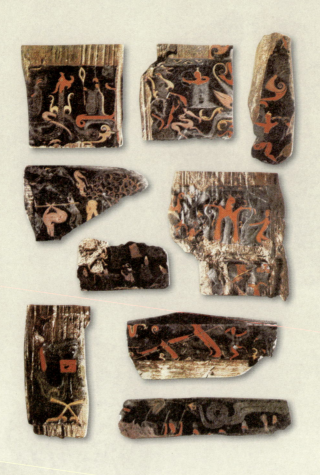

战国
河南省博物馆藏
残片大小不一

小瑟出于信阳长台关楚墓，原长约100厘米、宽约40厘米，这是部分有彩绘的残片。画面以神怪龙蛇及狩猎乐舞等为题材，神秘荒诞的想象和确切存在的生活，都被描绘得有声有色。勾线涂彩，挥洒自如，全无滞碍，在古代漆画中，实为罕见之艺术品。设色至少有鲜红、暗红、浅黄、黄、褐、绿、蓝、白、金九种，丰富绚丽，超过了其他战国漆器。

图11 彩绘描漆虎座双鸟鼓（复制品）[11] 战国

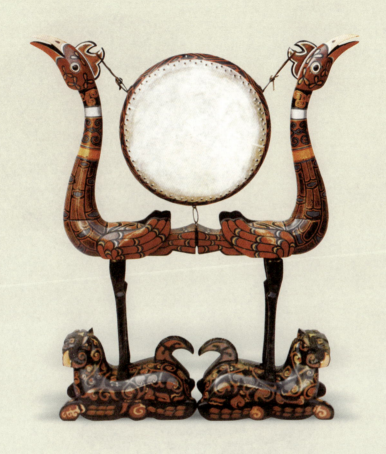

战国
中国历史博物馆藏，原件藏湖北省博物馆
座长87.8、宽15.9、高104.2厘米

1965年在望山楚墓中发现。出土时虎座、双鸟及鼓皆已分散，并有残缺，拼合后经复制如今状。它造形优美，色彩绚丽，再现了两千数百年前一件精制的乐器。

战国楚墓往往发现大型的彩绘立体圆雕漆器，座鼓及镇墓兽都是较好的例子。

图 12 描漆圆盒[12]（附：盒盖面）秦

1976年湖北云梦睡虎地11号秦墓出土，木胎，朱漆里，外以黑漆作地，用红、褐色漆绘云气纹、卷云纹、变体凤纹及几何纹。过去秦代漆器缺少实例，睡虎地十二座秦墓共发现漆器一百八十多件，填补了这一空白。

秦
湖北省博物馆藏
高19厘米

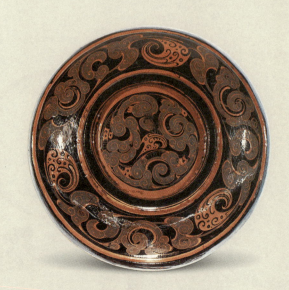

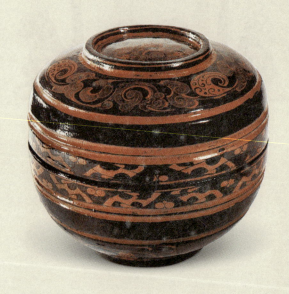

图13 描漆双耳长盒[13]（附：盒盖面）秦

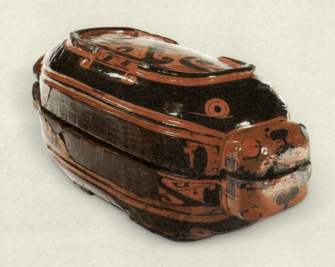

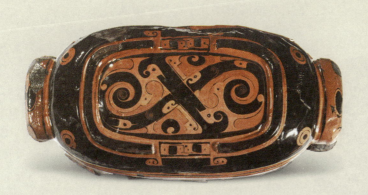

秦
湖北省博物馆藏
长27.8、宽13.3、高11.8厘米

1976年湖北云梦睡虎地9号秦墓中发现，木胎，由底、盖扣合而成，略呈椭圆形，两侧有耳可供持捧，盖上及外底均有弧形矮足。朱漆里，外以黑漆作地，用红、褐色漆绘圆圈纹、变体鸟纹等图案。

图14 描漆兽首凤形勺 [14] 秦

睡虎地9号秦墓出土。兽首凤身，造型奇特。木胎，朱漆里，外以黑漆作地，红、褐色漆绘凤鸟羽毛及兽首的口、眼、鼻、耳。尾下有"咸□"与"□□亭□"烙印文字二处。1977年在睡虎地34号秦墓发现凤形勺，勺内底有"郑亭"烙印文字，与此颇相似。

秦
湖北省博物馆藏
高13.3厘米

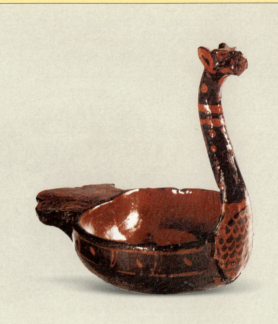

图15 描漆单层五子奁 [15] 西汉

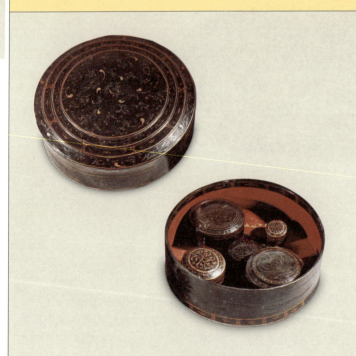

马王堆1号墓出土。卷木胎，器表和盖内及底部中心全为黑褐色地，朱绘云纹。盖顶以红色和灰绿色漆绘云纹和几何纹，器身外壁近底处和内壁近口处均朱绘菱形几何纹一圈。奁内盛铜镜、环首刀、笄、印章、梳、篦等生活用具及圆形小奁五件。其中的一件见图版107。

西汉
湖南省博物馆藏
径32.3、高15厘米

图16 云气纹识文描漆长方奁[16] 西汉

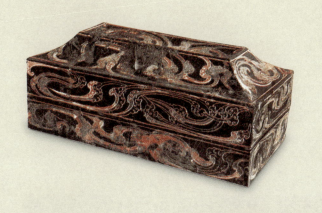

西汉
湖南省博物馆藏
长48、宽25、高21厘米

1973年湖南长沙马王堆3号墓出土。奁作盝顶式，木胎。奁身满布云气纹，以白色而高起的线条作轮廓，内用红、绿、黄三色勾填。花纹饱满，色彩灿烂。此墓的埋葬年代为汉文帝十二年（公元前168年），所以漆奁是用凸起线条作装饰的较早实例。唐宋时流行的堆漆，至明在《髹饰录》中列为"阳识"、"堆起"漆器，可溯源至此时。

图17 描漆鼎[17] 西汉

1972年湖南长沙马王堆1号墓出土184件漆器之一。旋木胎，盖呈球面形，与鼎身子口扣合，上有三橙色纽。两耳平直而向内微凹，三足作兽蹄形。朱漆里，外黑漆作地。沿口绘菱纹，盖及器身以红色及灰绿色绘卷云纹。底有朱书"二斗"两字。该墓墓主死于汉文帝十二年（公元前168年）以后的数年内，据此可以定漆器的年代。

西汉
湖南省博物馆藏
高28厘米

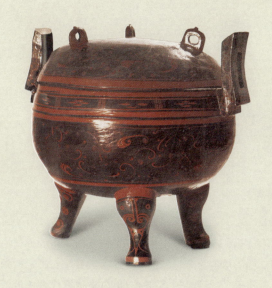

图18 黑地彩绘识文描漆棺[18] 西汉

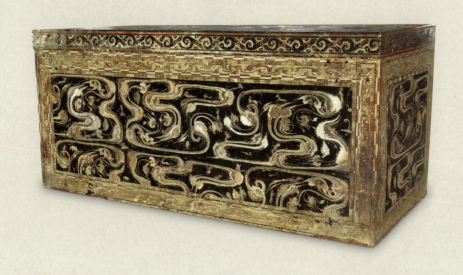

西汉
湖南省博物馆藏
长2.56、高1.18、宽1.14米

此为马王堆1号墓四层套棺中的第二层。棺内涂朱漆，外表以黑漆作地，彩绘旋转多变的云气纹，并以种种神怪禽兽穿插其间，形成神秘而生动的画面。云纹轮廓，线条明显凸出，极似后代壁画上的沥粉堆金，和马王堆3号墓出土的云气纹识文描漆长方奁（图版16）技法有相似之处。

图19 朱地彩绘漆棺头档[19] 西汉

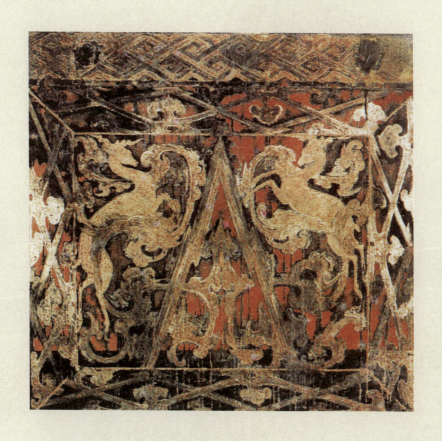

西汉
湖南省博物馆藏
宽69、高65、厚11.5厘米

这是马王堆1号墓第三层套棺的头档。四周以菱形云气作边饰，画面正中高山耸立，两侧各有一鹿，昂首腾跃，云气浮动，助其凌空之势。此棺采用了大量白粉、浅黄等明亮颜色，油彩在这里占重要地位。

图20 漆画龟盾[20]（正、背面） 西汉

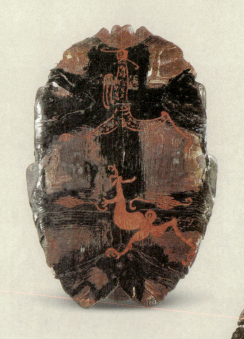

西汉
湖北省博物馆藏
长32、宽20.1厘米

1973年湖北江陵凤凰山8号西汉墓出土。盾作龟腹甲形，在木板上贴着细篾编织层，合成胎骨。两面髹黑漆，若干部位故意露出篾编，以状龟甲上的版块。盾正、背面均施描绘，朱漆画人物及怪兽，形态诡谲，出人意想。背面有把手，另木制成，与盾黏合。

图21 识文描漆外棺挡板(摹本)[21] 西汉

西汉
湖南省博物馆藏
长70、高67、厚10厘米

此为长沙砂子塘西汉木椁墓外棺的头挡及足挡。前者正中以拱璧为主要纹饰,两旁各绘巨鸟,长颈穿过璧孔,口中衔着用丝组穿系的双磬。后者正中绘一特磬,下悬特钟。磬上双豹,匍匐相向,背上各坐羽人。磬上有类似谷纹的圆点,乃用稠灰堆起,说明高起的识文,不仅用来勾花纹轮廓,也用以装饰花纹的内部了。

图22 鸟兽纹戗金漆卮（摹本）[22] 西汉

西汉
湖北省博物馆藏
径9.6、高10.5厘米

1973年湖北光化五座坟西汉墓出土，木胎，有盖，髹色内朱外黑。装饰图案盖面为奔龙，里为翔凤。器身周匝为立虎、仙鹤、玉兔、怪人等，以流云相间。图案线条均用针划出，内填金彩。这是在战国以来只用针划的基础上又有重要的发展。宋、元盛行的戗金技法，至迟在西汉已经相当成熟了。

图23 银平脱长方盒、椭圆盒、方盒纹饰（摹本）[23] 汉

汉
南京博物院藏
长方盒长14.9、宽3.5、高6厘米。椭圆盒长6.9、宽4、高6厘米
方盒长、宽各3.9、高6.1厘米

1962年江苏海州网疃庄汉墓出土。夹纻胎，盖作盝顶式，镶银叶，嵌玛瑙小珠，盖、底口均有银扣。盒里赭红色，外髹黑色，银平脱狩猎人物及多种鸟兽形象，有雀、鹰、雁、鹿、马、虎及捣药玉兔等。墓葬年代亦在西汉末至东汉初之间。

图 24 元始四年描漆饭盘（摹本）[24] 西汉

西汉
贵州省博物馆藏
径约25厘米

1959年贵州清镇平坝汉墓出土，夹纻胎，鎏金铜扣。盘口背面针刻："元始四年，广汉郡工官造乘舆髹洇画纻黄扣饭盘，容一升。髹工则，上工良，铜扣黄涂工伟，画工谊，洇工平，清工郎造。护工卒史恽、长亲、丞冯、掾忠、守令史万主"六十一字。可知盘为公元4年四川广汉郡制品。工匠姓氏的排列，可知漆器制作的过程，并说明当时漆工已有严格的分工。

图25 彩绘鸭嘴柄盒[25] 汉

汉
安徽省博物馆藏
盒径17.5、高11.5、通柄长30厘米

天长县汉墓出土。木胎，盒身圆形，上下扣合，圈足。柄作鸭嘴张开状，喉部安活舌，手握鸭嘴，嘴合则盒开，嘴开则盒合。盒内涂朱漆，外髹黑漆，朱绘龙、凤、仙人及云气纹。鸭头亦施描绘，嘴、眼毕具。整体构思巧妙，造型新颖，前所未见。

图26 针划纹盝顶长方盒[26] 西汉

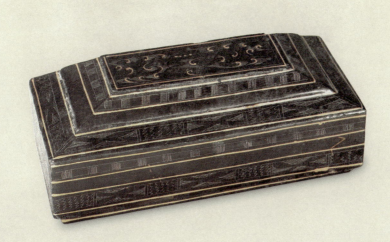

此为银雀山西汉墓出土双层七子奁中的七件小盒之一，薄木胎，里朱外黑，盒盖顶部针划花纹加彩笔勾点。四面的竖线纹及三角纹皆用针划出，纤细如发。

西汉
山东省博物馆藏
长11、宽4.7、高4.2厘米

图 27 彩绘银平脱奁 [27] 汉

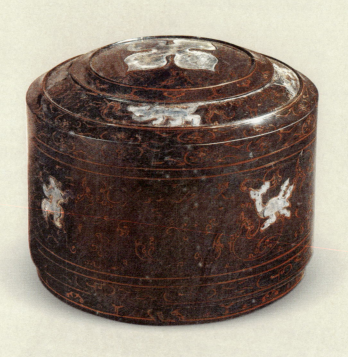

汉
安徽省博物馆藏
径14.3、高12厘米

1975年安徽天长县汉墓出土，夹纻胎，朱漆里，内口沿及内底面用墨绘带形纹和云纹。表面黑漆，朱绘图案。盖顶镶柿蒂纹银叶，盖壁镶银平脱鸟兽纹，形象生动。墓葬年代为西汉晚期到东汉早期。"平脱"一名，唐代广泛使用。汉代有无专门名称尚待考。曹操《上杂物疏》有"银镂漆匣"似此种漆器。《髹饰录》则称之为"嵌金"、"嵌银"、"嵌金银"。

图28 双层彩绘金银平脱奁[28]（两件）汉

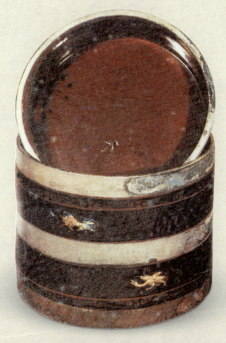
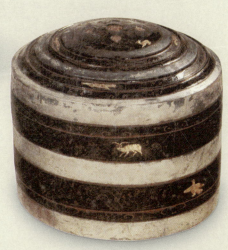

汉
安徽省博物馆藏
径10.6、高15厘米

亦出天长县汉墓。夹纻胎，由盖、底及套装在底口的浅盘三部分组成。盖顶镶银柿蒂，原有嵌珠五颗，已脱落。盖顶、盖壁及底壁各镶银箍三道，盘口亦镶银扣。银箍之间有金银平脱鸟兽形象，并以朱漆绘纹饰。

图 29 针划纹双层七子奁 [29]（附：奁底层及七子小盒）西汉

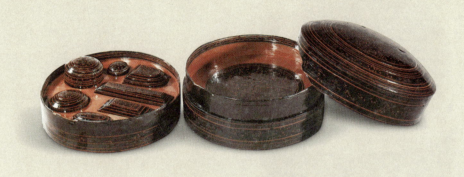

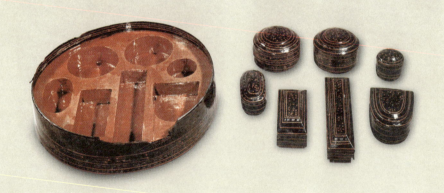

西汉
山东省博物馆藏
径31、高20.5厘米

1974年山东临沂银雀山西汉墓出土。卷木胎，由盖、上层、下层三部分套合而成。髹色里朱外黑，里外皆施针划云气纹，并加彩笔勾点。上层放铜镜，下层在底板上挖刻七个凹槽，嵌放不同形状的小奁盒。计：圆者三，椭圆者一，马蹄形者一，盝顶长方形者二。子奁上的花纹与大奁基本相同。

54

图30 人物故事彩绘描漆屏风[30] 北魏

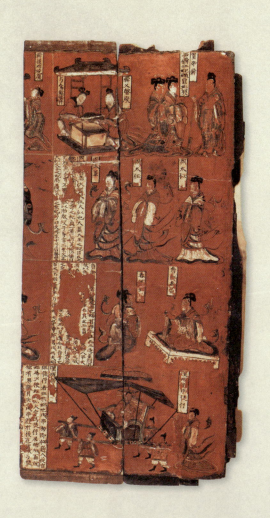

北魏
大同市博物馆藏
每块长约80、宽约20、厚2.5厘米

屏风于1965年在山西大同石家寨司马金龙墓中发现,较完整的有五块,这是其中的两块。两面有彩绘,向上一面保存较好。朱漆地上,墨线勾轮廓,内填黄、白、青、绿、橙红、灰蓝等色。题记及榜题处涂黄色,书黑字。绘画题材均为人物故事。屏风不仅在书法、绘画方面为我们提供了重要材料,仅就髹漆而言,北魏实物亦极少。

图31 人物花鸟纹嵌螺钿漆背镜[31] 唐

1955年洛阳唐墓出土。正中花树，上有飞鸟，下有鹦鹉。镜钮左右，二老席地坐，一弹阮咸，一持杯盏，颇似六朝竹林七贤图中人物。近景有舞鹤及水禽。物象均用厚螺钿镂刻，嵌入漆背。它既是一件铜器，也不妨说是一件嵌螺钿的铜胎漆器。

唐
洛阳市博物馆藏
径25厘米

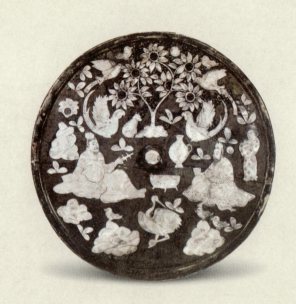

图32 羽人飞凤花鸟纹金银平脱镜（摹本）[32] 唐

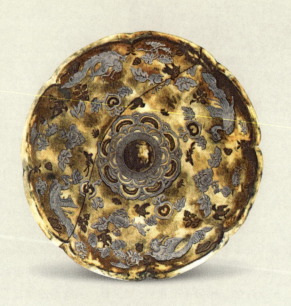

此镜传为1951年于河南郑州出土，已破成两半，以镜钮为中心平脱八瓣莲花，周匝密布花鸟、飞蝶，靠近边缘为羽人及飞凤，毛雕纹理。堂皇富丽，是盛唐风格。论其制作，也是在铜镜上先做漆背，再嵌贴镂刻的金、银片。在工艺上它和嵌螺钿有相同之处，所以在《髹饰录》中都被列入"填嵌门"。

唐
上海博物馆藏
径36.2厘米

图33 金银平脱琴（正、背面及局部）[33] 唐

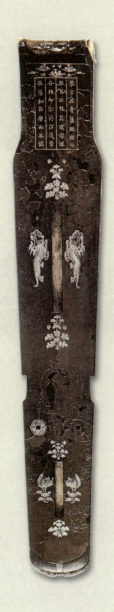
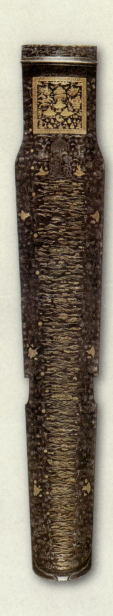
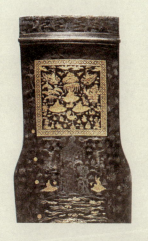

唐
日本京都正仓院藏
长114、肩宽20厘米

据日本文献记载，入藏正仓院，已逾千载。琴紫色，平脱花纹正面项部为锦纹方格，内有弹阮、抚琴、饮酒各一人。另有树竹及飞天。空廊处用花草、禽鸟、云气填补。方格下，缠藤一株，左右抚琴、饮酒各一人，均为金嵌。四徽以下，嵌水纹和人物、花草禽鸟。背面嵌李尤《琴铭》，龙池、凤沼两侧嵌龙凤纹，均为银嵌。它是唐代金银平脱器中较精美的一件。

图34 大圣遗音琴（正、背面）[34] 唐

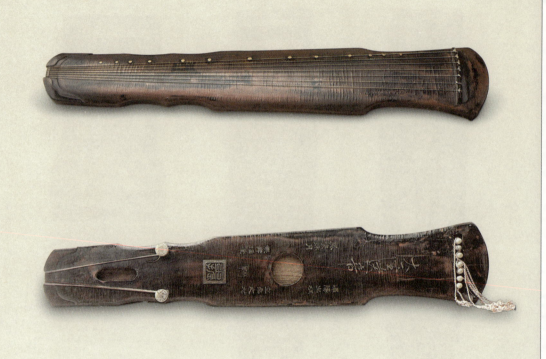

唐
长121、额、肩均宽20、尾宽15厘米

琴木胎，鹿角沙漆灰，色紫如栗壳。正面蛇腹断，背面流水断，额上有冰裂纹。池内刻斫琴年代"至德丙申"，即唐肃宗至德元年（756年）。池上刻草书"大圣遗音"四字，两侧隶书铭文："峄阳之桐，空桑之材，凤鸣秋月，鹤舞瑶台。"池下有"困学"、"玉振"图章，杨时百先生认为是元鲜于枢的收藏印。它是传世著名唐琴之一，也是一件唐代紫色漆器实例。

58

图35 识文经函[35]（外函）北宋

北宋
浙江省博物馆藏
底座长40、宽18、通高16.5厘米

1966年浙江瑞安慧光塔发现时，经函内外套合，此为外函（内函见图版113）。木胎，盝顶式，下有须弥座。函用调灰稠漆堆出佛像、神兽、飞鸟、花卉等，并嵌小颗珍珠。花纹以外的漆地则用金笔描飞天、花鸟等图案。慧光塔建成于庆历三年（1043年）。据建塔施主题名，知经函为温州制品。宋时温州漆器有全国第一之称，此函反映了当时的工艺水平。

图36 黑漆碗[36] 南宋

1953年杭州西湖老和山南宋墓出土。木胎，表里黑色，外有朱书一行"壬午临安府符家真实上牢"十一字。壬午当为宋高宗绍兴三十二年（1162年）。按宋代一色漆器有灰质坚密、光泽莹澈一种，也有灰质疏松、漆色晦暗一种，此碗属于前者。两种优劣相去悬殊，可能与"自货"或"行货"及实用品或殉葬品有关。

南宋
浙江省博物馆藏
口径约18厘米

图37 山水花卉纹填朱漆斑纹地黑漆戗金长方盒[37]（盖面）南宋

南宋
常州市博物馆藏
长15.4、宽8.3、通高11厘米

武进南宋墓出土。盖面用戗金法画出一幅池塘小景，岸柳毵毵，下覆塘水，水中有游鱼荇藻、菱芰等。物象之外，密钻细斑，填朱漆后磨平做成布满红点的细斑地。盒壁戗金缠枝花卉，也以红斑作地。盖内朱书"庚申温州丁字桥巷廨七叔上牢"字样（参阅图版114）。此盒做法与《髹饰录》讲的"细斑地戗金钩描漆"和"戗金间犀皮"有类似之处。

图38 人物花卉纹朱漆戗金莲瓣式奁 [38]（附：奁盖面）南宋

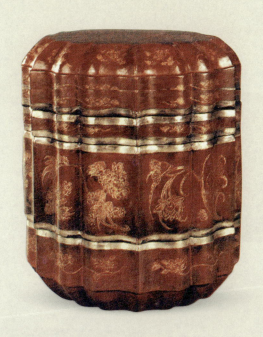

南宋
常州市博物馆藏
径19.2、通高21.3厘米

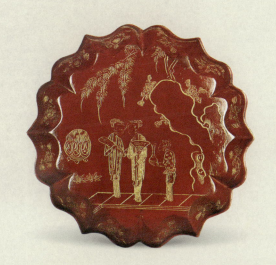

1977年武进县林前公社南宋墓中发现，木胎，三撞，莲瓣式，口镶银扣，朱漆地。盖面戗划园林仕女，各层立墙戗划折枝花卉，均填金。盖内有"温州新河金念五郎上牢"十字。过去不少人认为两宋漆器崇尚质朴，故多一色，不施纹饰，并认为戗金漆器最早实物未能超出元代。武进县几件戗金漆器的发现，改变了一些人的认识。

图39 人物花卉纹朱漆戗金长方盒[39]（附：盒盖面）南宋

亦出武进南宋墓。木胎，盖面戗划一袒腹老人，肩荷木杖，杖头挂钱一串，自山间行来，意态闲适。盖壁及盒壁戗划折枝花卉。盖内朱书"丁酉温州五马锺念二郎上牢"十二字。

南宋
常州市博物馆藏
长15.3、宽8.1、通高10.7厘米

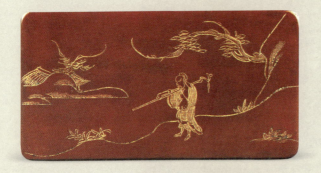

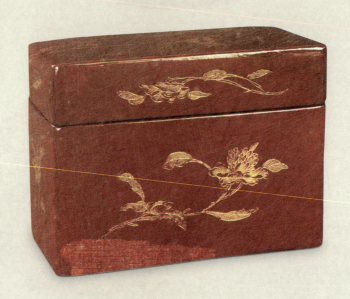

图40 栀子纹剔红圆盘[40]（附：底部及款识）元 张成造

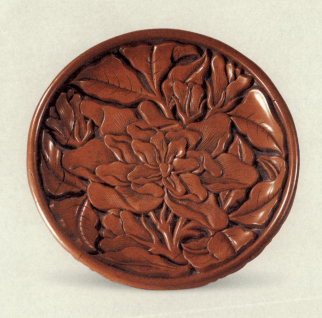

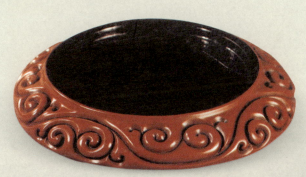

元　张成造
故宫博物院藏
径16.5、高2.6厘米

栀子纹肥腴圆润，布满全盘，空隙无多，深处见黄色漆地，是《髹饰录》所谓"繁文素地"的雕法。背面雕香草纹，峻深而圆转自如，和他的剔犀盒（图版120）同一意趣。足内有"张成造"针划款。

张成是元末嘉兴西塘杨汇的雕漆名家，与同里的杨茂齐名而技艺更高。

图41 观瀑图剔红八方盘[41] 元 杨茂造

盘心雕殿阁长松，老人立近阑干，面对石上流泉。天、地、水采用三种不同的锦纹来表现。盘边雕花卉，俯仰相间。足内有"大明宣德年制"款，系后刻。"杨茂造"针划原款尚隐约可见。宣德时改刻并填掩前代雕漆款识，明人已有记载，见刘侗、于奕正撰的《帝京景物略》。八方盘在宫中已历明、清两代，是一件很好的改款实例。

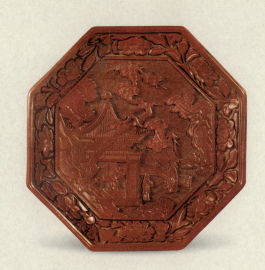

元 杨茂造
故宫博物院藏
径17.8、高2.6厘米

图42 东篱采菊图剔红盒[42] 元

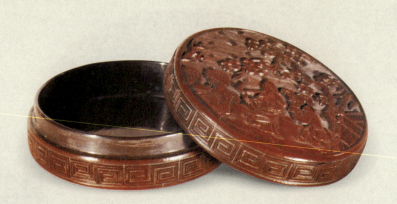

元
上海博物馆藏
径12.2、高3.9厘米

1952年上海市青浦县元代任氏墓中发现。盒形平扁，是所谓"蒸饼式"。盒面雕老翁拽杖，一童捧瓶菊相随。竹篱、长松备具，与渊明诗文契合。立墙雕回纹。墓葬经确定为元代晚期，为断定某些传世剔红器的断代提供了可靠的依据。

图 43 朱漆莲瓣式奁 [43] 元

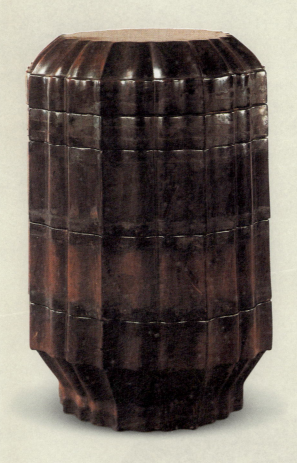

元
上海博物馆藏
径25.5、通高38.1厘米

亦出自上海青浦元代任氏墓。木胎、四撞，形制与武进南宋墓出土的一件相似而直径较小，是一件不施纹饰的一色漆器。

图 44 花卉纹剔红渣斗 [44]（附：款识）元 杨茂造

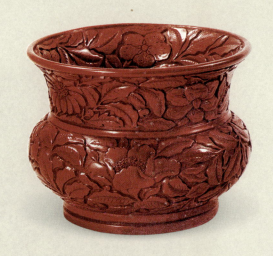

口内外及腹部雕花卉三匝，由菊花、栀子、牡丹、桃花等组成。黑漆里，足内有"杨茂造"针划款。英人迦纳（H. Garner）在所著《中国漆器》（*Chinese Lacquer*）中认为此器非杨茂所造，其时代不能早于16世纪后半叶。本人认为渣斗的艺术水平确实不及张成的作品，但可能这是张成、杨茂之间水平的差异，而不是杨茂作品真伪的差异。

元 杨茂造
故宫博物院藏
径12.8、高9.4厘米

图 45 云纹剔犀盘 元

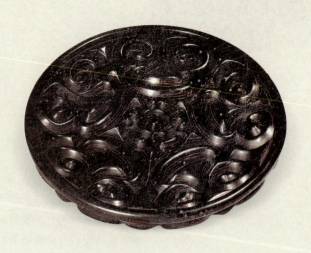

刀口峻深，留肉肥厚，黑漆中露红线，是所谓"乌间朱线"的做法。盘底正中有刀刻填金"乾隆年制"四字款。但通体漆色沉穆，足内黑漆浮躁，显然曾经重髹。可知乾隆款为后刻，而重髹的目的，也是为了掩盖原款。此盘曾与安徽省博物馆藏的张成造剔犀盒（图版120）对比，两器如出一手，故定此盘为元代制品。

元
故宫博物院藏
径19.2、高3.3厘米

图46 广寒宫图嵌螺钿黑漆盘残片[45] 元

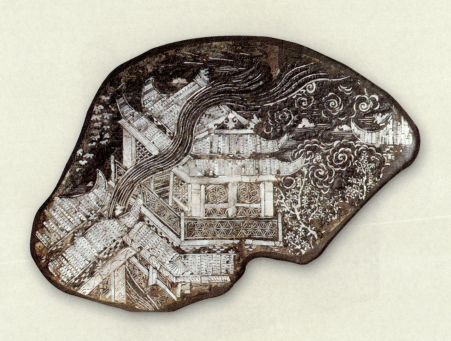

元
北京市文物局藏
直径约37厘米

1970年在北京后英房元大都遗址中发现,用薄螺钿嵌出两层三间重檐歇山顶楼阁。因碎片中有"广"字痕迹,与景物印证,定名"广寒宫图"。阁后植树,叶似梧桐丹桂。云气自下腾空而上。不同物象,采用"分裁壳色,随采而施缀"的做法。《髹饰录》谓"壳片古者厚,而今者渐薄也",过去曾以为"今者"指明代。残片证明元代已有,而且技法已相当成熟。

图47 云龙纹朱漆戗金盝顶箱[46] 明

明
山东省博物馆藏
长、宽各58.5、高61.5厘米

1970年山东邹县明鲁王朱檀墓发现，盝顶式，分三层，抽屉安在侧面底部。四壁戗划云龙纹团形图案。龙长喙，披鬃鬣，细鳞卷尾，划纹精到准确，填以浓金，灿然夺目。按朱檀死于洪武二十二年（1389年），所以此箱可视为元、明之际的戗金漆器代表作。

图48 云龙纹朱漆戗金玉圭盒 [47] 明

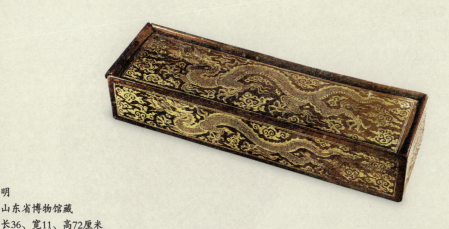

明
山东省博物馆藏
长36、宽11、高72厘米

亦出朱檀墓，戗金技法与盝顶箱相同，惟行龙不够夭矫有力，刀法也较拘谨。保存情况却比盝顶箱更为完整。1970年在成都凤凰山蜀王朱悦燫墓（葬于永乐八年，即1410年），发现玉圭盒，与此极相似。

图49 赏花图剔红盒（附：款识）明 张敏德造

盒面雕老人手指石畔丛花，与袖手一翁对语。花形叶态，均似芍药。构图完美，刀法精湛，状物逼真是此盒的特色。刻划人物、建筑、庭院、竹石等充分发挥了浮雕的表现能力，可与一幅名家的工笔画媲美。足内有"张敏德造"针划款。张是元、明之际的剔红高手，自无可疑，很可能是张成的子侄辈，惟事迹待考。据今所知，此盒是他惟一的传世之作。

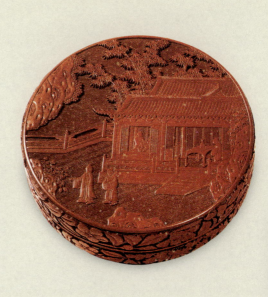

明 张敏德造
故宫博物院藏
径19.9、高6.7厘米

图50 茶花纹剔红盘 明永乐

茶花双层重叠，虽过梗穿枝，遮花压叶，或明或晦，有露有藏，而妙在两层各自成章，神全气贯，耐人赏析。足内有"大明永乐年制"针划款。

明永乐
故宫博物院藏
径32.2、高4.2厘米

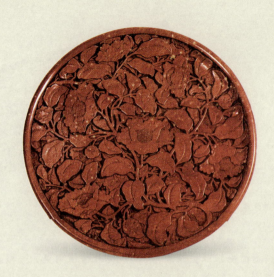

图51 牡丹孔雀纹剔红大盘（附：款识）明永乐

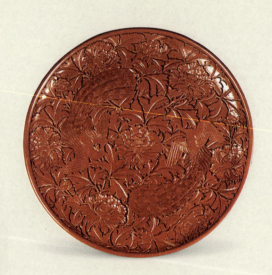

孔雀两雄对舞，以牡丹衬底，气势富丽而豪放，花纹细谨而生动。孔雀的雕镂，身颈边缘高而中间凹，羽毛细若刷丝，长尾分层次，高度向两侧递减，增加了立体感。刀口在接近黄色素地处，有黑漆一线，与《髹饰录》所说的"其有象旁刀迹见黑线者，极精巧"完全符合。这些都是在图片上不易看清的。足内有"大明永乐年制"针划款。

明永乐
故宫博物院藏
径44.5、高6厘米

图 52 园林人物莲瓣式剔红盘（附：款识）明永乐

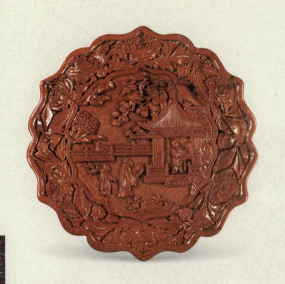

盘心开光内雕方亭，亭内童子傍案而立。中庭老翁拽杖前行，童子肩荷花枝相随。盘边雕花卉纹。足内左侧有："大明永乐年制"针划款。此盘从刀法到图案设计都与张成、杨茂的观瀑图盒、盘相似。永乐中张成之子张德刚应召在宫廷作坊果园厂任漆工，故当时的剔红器基本上保留着他父辈的风格。

明永乐
上海博物馆藏
径18.8、高2.8厘米

图 53 芙蓉菊石纹戗金细钩填漆攒犀盘 明宣德

开光内用填漆做出菊花、芙蓉、山石等花纹。花纹之外，布满豆粒大小的钻眼，露出绷色的漆层。只盘边及开光的两道圆圈，表面是光滑的黑漆，高出钻斑地之上。观其制作，应是在漆胎上先用绷色漆堆到一定的厚度，通体上黑漆几道，然后做填漆花纹，戗划填金，最后钻斑纹地子。据《髹饰录》"攒犀"下注，此属用"钻斑"法做成的攒犀。

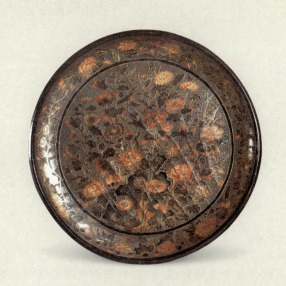

明宣德
故宫博物院藏
径35厘米

图54 云龙纹剔红圆盒（附：款识）明宣德

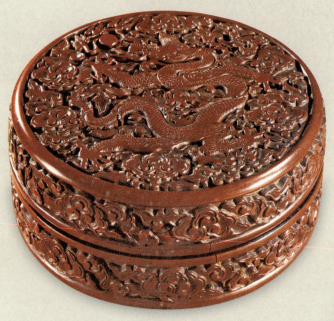

明宣德
上海博物馆藏
径14.6、高6.5厘米

盒面雕云龙，立墙雕云纹。足内左侧刀刻填金"大明宣德年制"款。雕漆款识至宣德时期由前朝的针划改为刀刻。此款的字体、刀工可视为宣德的标准风格。

图55 林檎双鹂图剔彩捧盒（附：盒盖面）明宣德

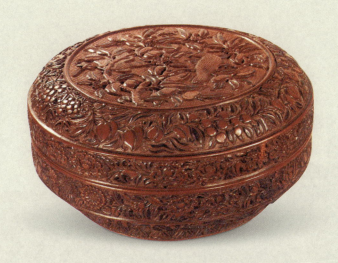

明宣德
故宫博物院藏
径44、高20厘米

色漆层次自下而上为：红、黄、绿、红、黑、黄、绿、黑、黄、红、黄、绿、红十三层。盖顶开圆光，锦地上雕林檎、黄鹂、蝴蝶、蜻蜓。画本似拙而实巧，得宋人笔意。近开光上缘有"大明宣德年制"刀刻填金款。开光外用石榴、葡萄等果实组成图案，立墙雕花卉。此盒不是分层取色，而借助于刻后的研磨，故彩色绚丽多变，生动灵活。在剔彩器中罕有媲美者。

图 56 人物山水花鸟纹剔红提盒 明

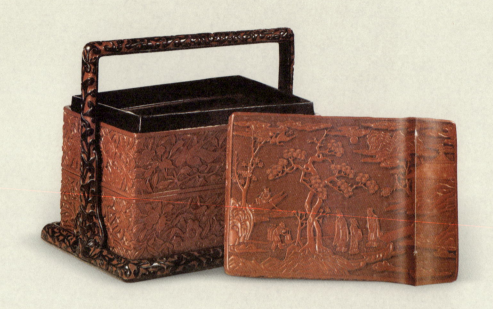

明
故宫博物院藏
底长25.3、宽16.6、通高24.2厘米

盖面雕人物山水，三人行向板桥，一童担酒具食盒相随，一童尚在舟中，是初登湖岸，欲作郊游之景。盒壁锦地雕花鸟纹。以上均是剔红，惟安提梁的盒座为朱地剔黑，雕灵芝纹。提盒无款，据其风格，似略晚于宣德。

图 57 进狮图剔红盒（附：盒盖面及底面）明

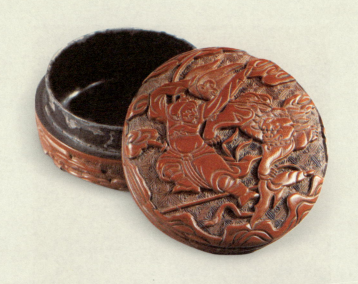

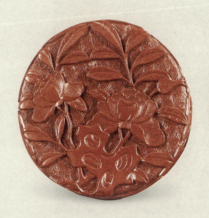
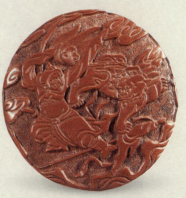

明
径8.1、高4厘米

　　锡胎，盒面微微隆起，锦地上刻一彪形大汉，高颧勾鼻，须发鬈曲，耳穿大环，帽插雉尾，不似汉族人装束。两袖高扬，作叱喝之势。旁一巨狮，回头奋爪，奔驰欲前，地下一旗半卷，已被践踏。所绘为朝贡进狮、猛悍难驯的景象。盒底刻牡丹山石。此盒堆朱不厚，而雕镂层次较多，非高手不能作。观其刀法，仍属藏锋圆润一类，当为宣德之后不久的制品。

图 58 龙纹戗金细钩填漆大柜残件 明

明
残件两块，各高100、宽62、厚5厘米

　　此种漆器，通称"雕填"，而《髹饰录》则据其花纹为彩漆填成还是彩漆描成，分别名之曰"戗金细钩填漆"和"戗金细钩描漆"。残件花纹刻后填彩漆，故用填漆名之较为确切。

　　板面以方格锦纹作地，格子用朱漆填成，格内"卍"字用黑漆填成。龙纹一为黑身红鬣，一为红身黑鬣。锦地上压缠枝花纹，疏叶大花，细枝回绕，更有火焰穿插其间，显得格外活跃飞

图 59 龙纹戗金细钩填漆大柜残件 明

动。从漆面剥落及断纹开裂处，可看到填漆色层的厚度。龙身、花叶等面积较大的部位，填漆厚达1~2毫米，锦地框格则漆层很薄，说明花纹大小不同，剔刻深浅也不同，填漆也自然厚薄有差了。大柜款识已无从得见，从图案风格及雕技填法来看，当制于宣德、嘉靖之间。

图60 罩金髹雪山大士像[48]（附：像底面）明

明
高34厘米

佛典称在过去世修菩萨道时，于雪山苦行，不涉人间，谓之"雪山大士"。此像出于明代无名雕刻家之手，有很高的艺术价值。至于漆工，是在木胎的漆灰地上"打金胶"，黏贴金箔，上面再罩透明漆，即《髹饰录》所谓的"罩金髹"。罩漆年久，已呈紫色，惟像底金色灿烂，差近原状。至于眉髯，乃用深褐色漆灰堆出，不施金箔。从这一尊像上可以看到上述两种髹饰技法。

图61 戗金细钩填漆方胜盒 明嘉靖

木胎，制作准确而合乎规格，底、盖故能任意掉转扣合。花纹部分用填漆制成，部分用描漆绘成，如流水落花一圈图案，水纹浓淡成晕，是用描漆才能画出的。足内有"大明嘉靖年制"款。

明嘉靖
故宫博物院藏
长28.5、宽15.3、高11.1厘米

图62 五老图剔黑盒 明嘉靖

木胎，缃色锦纹作地，黑漆剔花纹。老人或拄杖而立，或促膝相谈，或拱手揖拜，神态皆妙。前景左为池塘，中有舞鹤，右有文鹿，烘托出道家仙境的气氛。明代崇奉道教，在工艺品中也有明显的反映。外周雕螭虎灵芝，正是16世纪流行的图案。它和货郎图盘都可视为标准的嘉靖雕漆器。

明嘉靖
故宫博物院藏
径19.7、高6.7厘米

图63 货郎图剔彩盘 明嘉靖

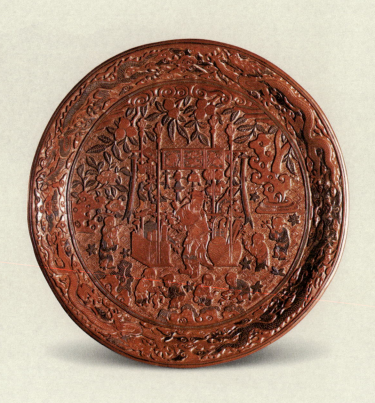

明嘉靖
故宫博物院藏
径32.1、高5.2厘米

木胎，色漆自下而上为：土黄、橙黄、黄、绿、红五层。盘中刻老人，手持鼗鼓，后有货郎担。担上器物有三弦、铃、纱帽、皮球等不下数十种。幼儿八，有放风筝、玩陀螺、戏傀儡等，均生动活泼。货郎担后，以桃树作背景，枝上果实累累。盘边雕龙纹。背面缠枝花。足内朱漆，有"大明嘉靖年制"刀刻款。观其刀法，已不及更早的雕漆器那样藏锋圆润了。

图64 云龙纹戗金细钩填漆长方盒（附：款识）明万历

盒作委角长方形，木胎，花纹填漆、描漆并用。盒底款识刀刻填金"大明万历壬辰年制"（1592年），字体与嘉靖款识相近而较小，和宣德的楷书款则差别显著。年款标干支是万历漆器的一个特点，以前各朝殊少见。

明万历
河北省博物馆藏
长32.6、宽17.7、高15.6厘米

图65 龙纹剔彩长方盒（盖面）明万历

明万历
故宫博物院藏
长32.5、宽20、高9厘米

木胎，足内刻"大明万历乙未年制"款。色漆自下而上为黄、深绿、深黄、黄、绿、红。开光内坐龙两臂擎盘，锦地下陷甚深，开光外锦地下陷颇浅，意在突出龙纹。盖边刻花卉，花叶用斜刀铲取，每叶红绿或黄绿相间，借助磨显，使色彩绚丽多变，为万历雕漆精品。锦地细密，谨严抑敛是这一时期的特色。乾隆时雕漆纤巧繁琐，于此已见端倪。

图 66 龙纹红锦地剔黄碗 明万历

木胎，口际刻"卍"字方锦一道，此下在红锦地上雕黄龙，回纹足。足内朱漆，居中刻款识："大明万历己丑年制"，分作两行。己丑年为万历十七年，即1589年。

明万历
故宫博物院藏
径13、高6.9厘米

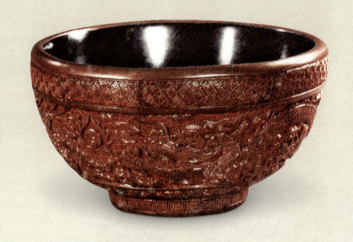

图67 龙纹黑漆描金药柜[49] 明万历

明万历
故宫博物院藏
宽79.1、深56.8、高100厘米

柜门外面锦地开光，内描双龙（图版127）；里面分两格，描花卉蜂蝶。款识在背面上格正中，楷书"大明万历年制"。柜门之下有抽屉三个，柜内两旁各有长抽屉十个，各分三格，中部在可旋转的立轴上，安装抽屉八十个。在构造上似得到转轮经藏的启示。据统计共可贮放药物一百四十种，取用甚便。其髹饰工艺当为打金胶后筛扫真金粉末，敷著成文。

图 68 梵文缠枝莲纹填漆盒（盖面）明

明
故宫博物院藏
径8.5、高4.4厘米

木胎，天覆地式，通身以暗红色作地。盖顶花纹正中为紫色莲花一朵，旁浅紫色莲花四朵，绿叶黄枝，花上承梵文四字。花纹周匝用黄色漆镶边。其做法当为先用黄色稠漆堆出花纹轮廓，干固后，填入各种色漆，最后磨平。它属于《髹饰录》所谓"磨显填漆"一类，也就是先作阳文轮廓，后填色漆，最后磨平的做法。

图 69 红面犀皮圆盒[50]（附：局部纹饰）明

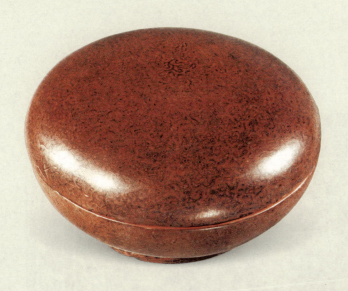

明
径23.9、高12.5厘米

皮胎，朱漆里，器表红黑相间，中夹暗绿色，层次杂沓面斑纹浮动，有行云流水之势。访问漆工得知，犀皮是用稠漆堆起高低不平的地子，上层层色漆，最后磨平。地子高出的地方，经过研磨便露出漆层的断面，斑纹运行、回旋的形态取决于地子起伏的形态，故《髹饰录》有片云、圆花、松鳞等不同名色。

图70 缠枝莲纹嵌螺钿黑漆长方盘 明

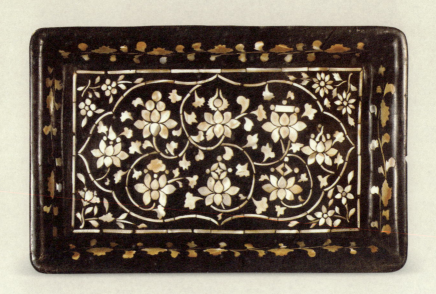

明
长31、宽19、高4厘米

> 木胎，黑漆嵌牙黄色螺钿，或称之曰"砗磲钿"。盘中心开光，嵌缠枝花八朵，上承八宝。底足内红漆。从盘边一片螺钿脱落处，得知嵌片厚约1.5毫米。盘制作不甚精细，而有豪放厚拙之致，是一件比较标准的明代厚螺钿器。

图71 人物山水彩绘描漆长方盘 明

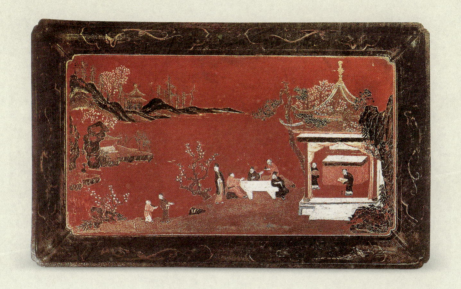

明
英国维多利亚·艾尔伯特博物馆藏
盘长47.5厘米

> 盘中朱漆地上施彩绘。人面、石案、花树等白色用桐油调粉，山石、树干、屋柱等黑色或深褐用漆调色，是一件描漆兼描油器。盘边黑漆地上金绘龙纹。制于天启四年甲子（1624年）。

图72 花鸟博古纹款彩屏风[52] 清康熙

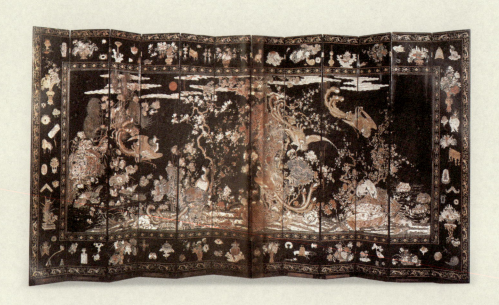

清康熙
卢芹斋旧藏
高275厘米

屏风十二叠,中部通景大幅花鸟,旭日当空,五凤翔舞栖鸣,各具神态,间以梧桐山石及多种盛开花树,并以仙鹤、鸳鸯、鹡鸰等作点缀,喧炽富丽、灿然夺目。四周刻各种博古花纹,不下八九十事,典雅而精致,为装饰艺术提供了丰富的图样。它在款彩屏风中是值得重视的一件。

图 73 松鹤图款彩屏风（局部）[53] 清康熙

清康熙
法国巴黎居湄博物馆藏
屏风十二叠，通宽624、高320厘米

据屏风背面款识，制于康熙三十年辛未（1691年），这里只见其中的五叠。画作通景，以仙鹤松石为题材，布局图形，均有法度，得明人写生花鸟笔意。此种漆器北京文物业称之曰"刻灰"。或曰"大雕填"，以别于有戗金细钩的雕填。《髹饰录》定名为"款彩"，做法是"阴刻文图，如打本之印板，而陷众色"，和实物完全吻合。

图 74 职贡图嵌螺钿间描金长方盒（盖面）清初

清初
故宫博物院藏
长40、宽30、高6.8厘米

　　木胎，盒面下部大石桥上有驱象、牵狮、捧珊瑚等二十七人，道上行人络绎。殿前跪拜十七人。天空用金勾出云气，内露三龙首，用螺钿嵌成。山峰用金作皴，或浑金作山，留出线条，作为轮廓。山石用壳沙填嵌，或堆漆描金。其做法是以嵌薄螺钿为主，描金为辅，故名"嵌螺钿间描金"。《髹饰录》讲到的"描金加钿"，比此件只是描金多于嵌钿之别。

图 75 婴戏图嵌螺钿加金银片黑漆箱（盖面）清初

清初
故宫博物院藏
宽、深各27.3、高28.4厘米

木胎，两侧面有鎏金凤纹铜环，正面及顶盖安可以抽插的门。除箱底外，五面及抽屉立墙均用薄螺钿及金、银片嵌婴戏图。其画本之工，裁切之巧，嵌制之精，技法之备，都远远超过所曾见到的同类器物，工细精美，令人赞叹。它是一件经年累月，不知付出了多少劳动才得以完成的艺术品（参阅图版76、77、133、134）。

图 76 婴戏图嵌螺钿加金银片黑漆箱（抽屉正面）清初

清初

此与图版75为同一器物。这是婴戏图箱的抽屉正面（参阅图版75、77、133、134）。

图 77 婴戏图嵌螺钿加金银片黑漆箱（背面）清初

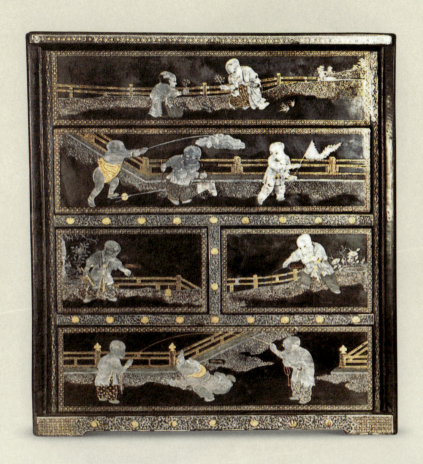

清初

此与图版75为同一器物。这是婴戏图箱的背面（参阅图版75、76、133、134）。

图78 山水人物纹嵌螺钿加金银片黑漆盘（两件）清

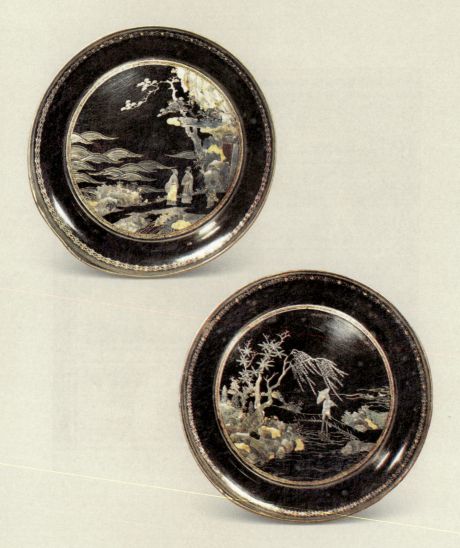

清
上海博物馆藏
两盘均径12.3、高1.1厘米

一嵌二人在桥边对语，有童抱锦囊琴旁立，远水波涛汹涌。一嵌行人擎伞过危桥，柳枝斜扬，得风雨之势。两盘制作皆精，与故宫博物院藏有"吴百祥作"款的《赤壁赋》、《琵琶行》薄螺钿盘相似，都是名漆工江千里一派的作品。

图 79 楚莲香嵌螺钿加金银片梅花式黑漆碟（附：底部款识）清

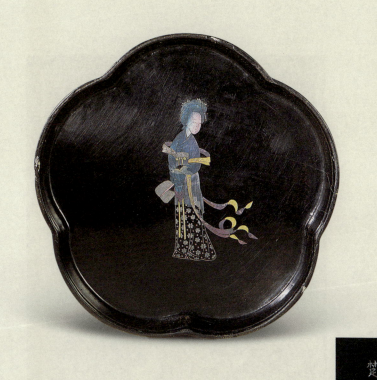

清
径10.5、高1.5厘米

《髹饰录》讲到嵌螺钿的"分截壳色，随形而施"及加金、银片均巧妙地运用在这件小碟上。正面用划纹的壳片及银点嵌成一执扇仕女，云髻高绾，珠钿双垂。衣衫及两袖壳色闪蓝光，袖口闪红光，长裙闪白光，并用银片缀成小朵团花，内间钿壳圆点。飘带正面用钿片，转折处用金片。碟外边有金、银及钿条组成的锦纹一道。底足内嵌"楚莲香"三字及"修永堂"方印。画本风格近似陈老莲，制作年代不能晚于清前期。

图80 洗象图百宝嵌长方盒（盖面）清

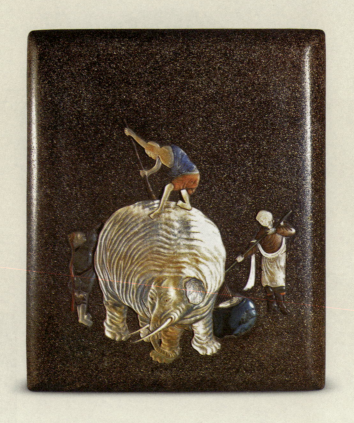

清
故宫博物院藏
长22.5、宽18.3、高7厘米

盒木胎，在掺有象牙或鹿角碎屑的漆灰地上，用厚螺钿嵌一巨象，熠熠生光。三人持长柄帚，正在为象沐洗。人物衣衫用青玉、水晶、玛瑙等嵌成，象旁水缸则用绿松石。景物不繁，而用料珍奇，色彩绚丽。

图81 流云纹戗金细钩描漆鹌鹑笼 清

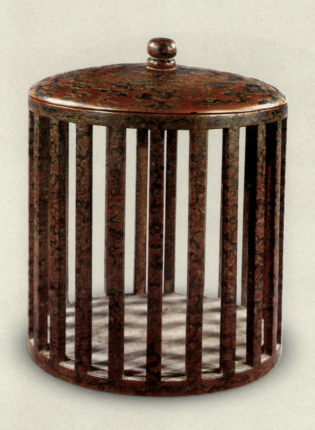

清
径23.5、通盖高28.8厘米,直梗间隔约2厘米

木胎,似鸟笼而无横杠,为宫廷中豢养鹌鹑的用具,在出斗前使用。笼身及盖在朱漆地上用蓝、褐、红、紫、茶等色描绘流云,深浅成晕,由一色渐渐转入另一色。此非填漆所能为,显然纯粹是用描漆绘成的。但此类漆器,仍被习惯地称为"雕填"。《髹饰录》则称之为"戗金细钩描漆"。

图 82 荻浦网鱼图洒金地识文描金盒（附：盒立面）清

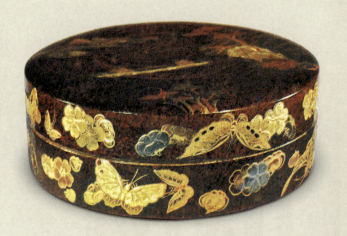

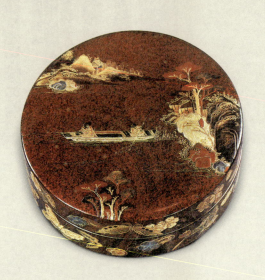

清
径13、高4.6厘米

盒皮胎，洒金地上用不同颜色的稠漆写起花纹，再施多种装饰手法，属《髹饰录》"复饰门"。近景树干用紫漆堆出，或堆后描金。树叶用漆平涂，黑叶者洒金粉。右侧山石四叠，一用黑漆堆起，上面贴金；一用厚金叶蒙贴，砑出皱纹，一贴银叶，一涂紫漆洒金粉。余景均用描金画出。渔船贴金叶，渔父用识文描金。盒立墙为蛱蝶落花，也采用描金、贴金、银叶等法。此盒出自我国工匠之手，但能看出受日本漆工艺的影响。

图 83 山水花卉纹嵌螺钿加金银片黑漆几 清

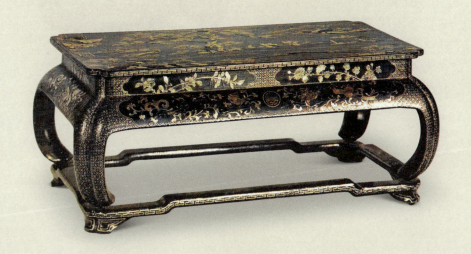

清
故宫博物院藏
长32、宽17.5、高13厘米

木胎,采用长方委角、有束腰、鼓腿彭牙、下带托泥的做法。几面嵌山水,束腰及牙子开光嵌花卉。锦纹以金片压心,使花纹与锦地对比更加分明。其制作时代似略晚于前面的几件薄螺钿器。

图 84 三凤牡丹纹朱漆描金碗 清乾隆

碗银里，外描牡丹及三凤。凤头金色深黄，头后飘起的细毛及凤身金色较浅。这是《髹饰录》所谓"彩金象"的画法。凤头的轮廓及眼睛用黑漆细钩。凤背的鱼鳞式羽毛及翅翎、牡丹的花叶，金色浓淡成晕，是北京匠师所谓"搜金"的画法。花叶还用金笔钩筋。在一件器物上可以看见几种描金的手法。底足内黑漆楷书款"大清乾隆年制"。

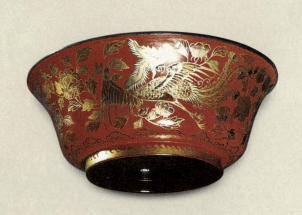

清乾隆
故宫博物院藏
径15.7、高7厘米

图 85 云龙纹填漆碗 清乾隆

碗撇口式，在鲜红色地上填嵌赭色龙纹。龙头密布红色细点，龙身用浅黄色界出鳞片。云纹填彩漆，也有黄色镶边。足内黑漆，刀刻填金"大清乾隆年制"款。此碗花纹轮廓镶黄边，是在漆胎完成之后用石黄调漆堆写起来的，此后通体填色漆，最后经过磨显，呈现出美丽的花纹。这是《髹饰录》所谓"麯前设文"的"磨显填漆"。

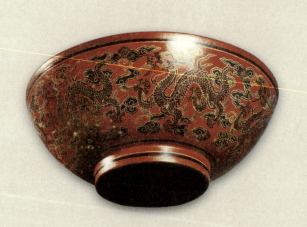

清乾隆
故宫博物院藏
径20、高7厘米

图 86 识文描金避暑山庄百韵册页盒（盖面）清乾隆

这是一件泥金识文描金实例，由于它浑身上金，亦被称为"浑金"。它的髹饰程序是在盒上用稠漆堆起花纹，再用稠漆勾纹理，通身上朱漆，它衬在金漆之下，《髹饰录》称之为"糙漆"，目的在"养益"金色。随后打金胶，最后上泥金。盒面花纹以莲花承托八宝，立墙作缠莲纹。盒为贮放弘历（乾隆帝）的诗册而造，所以采用了极为考究的做法。

清乾隆
故宫博物院藏
长25、宽16.2、高10厘米

图 87 蕉叶饕餮纹填漆大瓶 清乾隆

大瓶用油漆摹仿铜胎掐丝嵌珐琅（通称景泰蓝）。瓶地天蓝色，口及底足有粉色回文一圈。腹部蕉叶下用白、紫、黄三色的六角锦纹作地，内为饕餮纹。瓶上图案先经镂刻，然后填嵌，最后沿花纹勾金，借以取得掐丝的效果。此瓶大量采用油色，填入的物质有的似色料。它既不同于"镂嵌填漆"，也不同于"磨显填漆"。此瓶可能是用填干色的方法制成的。

清乾隆
故宫博物院藏
径43、高61厘米

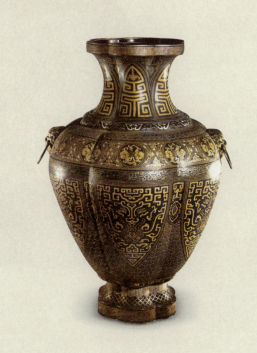

图 88 凤纹戗金细钩填漆莲瓣式捧盒（盖面）清乾隆

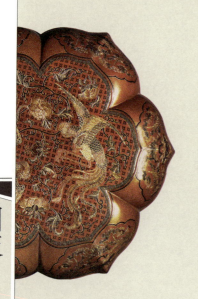

这又是一件填漆、描漆并用的戗金细钩漆器。盒上的锦地为填漆，缠枝花卉及凤纹为描漆。花纹处理以锦地衬缠枝花，再以缠枝花衬双凤，采用了分层衬托，并借戗划的由疏而密来突出主题，故有锦上添花，繁而不乱之妙。

清乾隆
故宫博物院藏
口径32.5、足径26.2、高15.1厘米

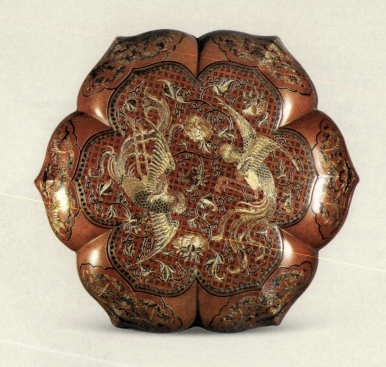

图 89 剔彩百子晬盘 清乾隆

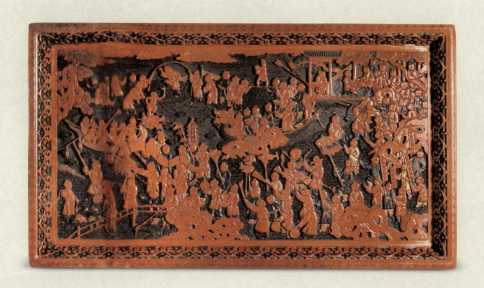

清乾隆
故宫博物院藏
长57.7、宽32.2、高5.1厘米

木胎，底足内刻有"百子晬盘"字样，据宋谢维新《合璧事类》说："周岁陈设曰晬盘"，知它是清宫在王子周岁时放各种器物的用具。盘刻幼儿数十人，作耍龙灯、划龙船、放风筝等等游戏。色漆自下而上为绿、黑、黄、绿、红五层。儿童服饰以红为主，锦地用绿漆刻天纹、水纹，黑漆刻地纹。刀法爽利精能，刻痕深陡峻直，为乾隆时剔彩的代表作。

图 90 花卉纹梅瓣式剔红盒 清乾隆

盒有"乾隆年制"款识。花攒叶簇,所雕似桂花而五瓣,名称待考。雕工刻意追求的是多层次的表现,探刀于花、叶之下,状其交叠、翻卷,以期得到玲珑剔透的效果。这种乾隆时代矜为奇巧的刀法,还一直影响着今天北京的雕漆。

清乾隆
故宫博物院藏
口径12.2、高6.4厘米

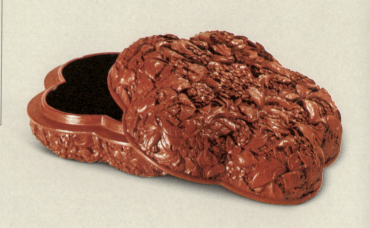

图 91 莲纹黑漆金理钩描漆盘 清

在黑漆地上用红、紫、褐等色漆描莲纹,再用金勾纹理。由于一器而兼用两种髹饰技法,故依《髹饰录》分类,应列入"斒斓门"。

清
故宫博物院藏
口径最宽28.2、高3.8厘米

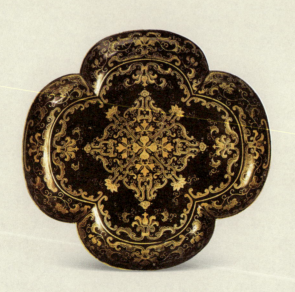

图92 蝶纹黑漆金理钩描油盒 清

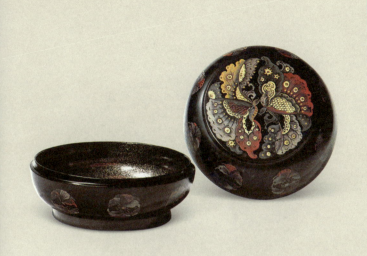

木胎，盖面用白、蓝、紫、红、褐等彩油描绘双蝶，组成团花。盖边用双蝶小团花来陪衬。蝶衣施金，灿烂夺目。它和金理钩描漆技法相似，只是用料不同，而其艳丽鲜明又是描漆所不能及的。

清
故宫博物院藏
径14、高7.5厘米

图93 瘿木漆葵瓣式香盒 清

木胎。漆面乃用刷子蘸不同色漆旋转而成，因纹理近似瘿木而得名。这是试图用简便的方法来摹拟工序繁复的犀皮漆器。

清
径15、通盖高6.5厘米

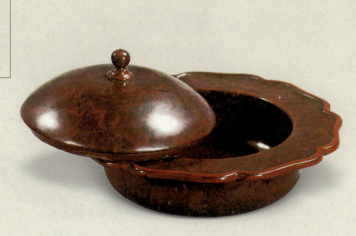

图 94 瓜蝶纹洒金地识文描金葵瓣式捧盒（附：盒盖面）清

木胎，在洒金地上用朱、黑两色稠漆堆起瓜蝶纹。花纹或全部施金，或金勾纹理。多处金已磨残，露出下面的色漆，斑驳而有古趣，正如《髹饰录》所说："成黑斑以为雅赏也。"从盒底某些剥落处，看到稠漆花纹上似贴有银叶，上面又上黑漆。这一技法的质料、工艺及制作者的意图尚待进一步研究。盒里亦为洒金地，平写描金折枝花卉。

清
径39、高13厘米

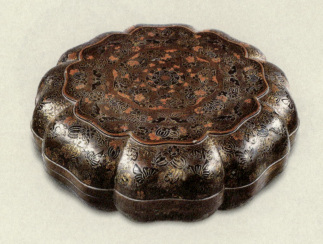

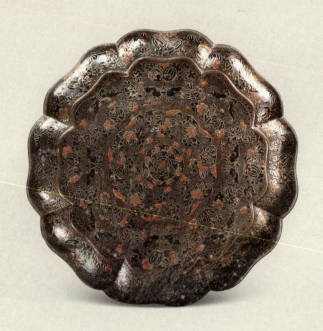

图95 云龙纹识文描金长方盒（盖面）清

清
长19.3、宽10、高4厘米

木胎，紫红色地。盖面一龙，作拿空之势。龙头、鳞片及圆珠用深紫色稠漆堆出，描赤色金。高起处金已磨残，露出深色的底漆，与低处的浓金，形成鲜明的对比。髻鬣、龙爪及火焰，用漆平写，描正黄色金，并用黑漆勾纹理。盖面上下近边处都平写云纹，用赤色金画轮廓，正黄色金填空。两种金色的运用，说明"彩金象"同样可施之于识文描金。此盒可看出受日本高莳绘的影响。

图 96 花鸟纹黑漆红细纹填漆椭圆盒 清

清
长径10.5、短径7.5、高5厘米

皮胎，盒面为牡丹纹，立墙为水仙纹，长尾鸟飞翔其间。划纹细而密，填各色漆而以朱色为主。与一般填漆的不同在所填的只是戗划的线条，而没有较大面积的剔刻。它不像宫廷漆器那样繁缛工整，而醇朴自然，富有民间气息。

《髹饰录》述及"一种黑质红细文者，……其制原出于南方"；清田雯《黔书》讲到用铁笔镂丹来做的贵州皮胎漆器，就是这种填漆。

图97 花果纹洒金地识文描金三层套盒 清

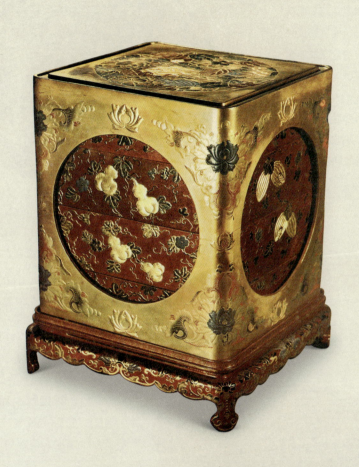

清
故宫博物院藏
长、宽各17.5、通高25.8厘米

底座上承方盒四撞,均在紫色洒金地上用稠漆堆起葫芦、癞瓜等花纹,贴金或金理钩。盒盖开透光,下覆如罩,用泥金作地,彩漆堆莲花纹,再施泥金或金理钩。几种髹饰技法萃集于一器之上,此是一例。其制作年代可能在乾隆末期或晚至嘉庆。

图98 鹌鹑纹识文描金如意（局部）清

这是紫檀柄如意上端的装饰，是在紫色漆地上用稠漆堆出鹌鹑、橘实及谷穗等，寓"安居"或"岁岁平安"之意。花纹通体上黑漆，鹌鹑眼睛用碧琉璃珠嵌入，羽毛细部，橘实及枝叶都用黑漆勾纹理。部分花纹如鹌鹑翅翎、橘枝、谷穗等上泥金。器初成时，其效果和金理钩无异。只是在金色磨残后才能看到下面的黑漆细钩。从此例我们看到识文描金和镶嵌的结合。

清
如意通长47厘米

图99 犀皮圆盒[54] 清

薄木胎，黑漆里。器表用红、黄、绿三色漆重叠积累，磨显成文。与明代红面犀皮大圆盒（图版69）相比，层次少而转屈多角，已失回婉流畅之美。清后期的犀皮，多数如此。

清
径7.6、高3.8厘米

图100 梅花纹黑漆镌甸册页盒[55] 清

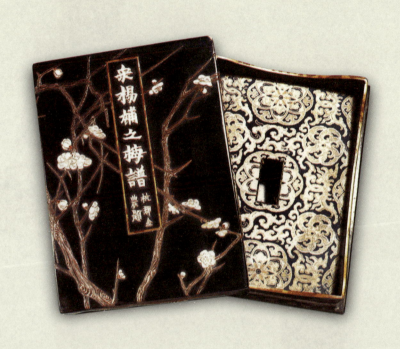

清
长24.5、宽18、高7.5厘米

据《髹饰录》的定义，嵌入漆器的壳片与漆面平齐的叫"螺钿"，经过镌刻的贝壳嵌件高出漆面的叫"镌甸"。

此盒木胎，盖面正中以湘妃竹条界出栏格，内甸嵌"宋杨补之梅谱，杭郡金农题"十一字。栏格外梅花，用甸壳镌成，枝干用紫漆堆出，皆高出漆面。盖面花枝和四边立墙连属，与瓷碗花卉有所谓"过墙花"者意匠相同。此盒为扬州制品，时代早于卢葵生，可能出于卢映之一辈之手。

图 101 观音像[56]（附：像背面）清 卢葵生制

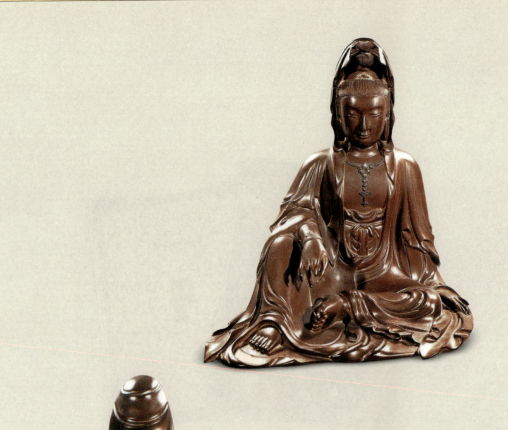

清　卢葵生制
高21厘米

木胎，面相清秀有余而凝厚不足，已完全是清代雕像的风格。背后腰际有"葵生"篆文长方印。像原来除发髻涂石青外，通身贴金箔，贴后不再罩漆，故金易脱落，今已成为一尊紫漆观音像，仅衣纹间隙及像底尚有金色痕迹。它是明金装銮佛像及用紫漆来为金漆做糙漆的例子。

图102 角屑灰锡胎漆壶[57]（附：壶背面）清 卢葵生制

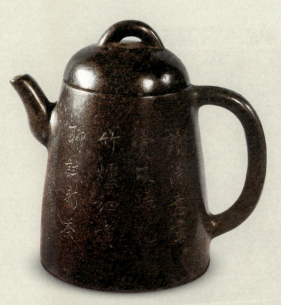

清 卢葵生制
高12.5厘米

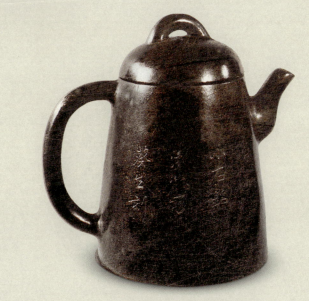

锡胎上敷着掺有角质沙屑的漆灰，故在褐黑的漆地中密布黄白色碎点，灿若繁星。角质似比在古琴上见到的鹿角霜坚实，可能是用象牙或未经烧煅的鹿角捣碎而取其沙屑。壶一面刻四言铭文四句，一面题"坡雪斋茗具"五字，署款："小石铭，湘秋书，葵生刻"。

图 103 刻花鸟纹瘿木漆戗金笔筒（附：底部）清　子庄制

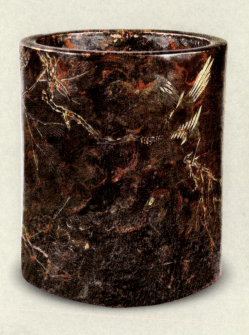

清　子庄刻
径14、高15.1厘米

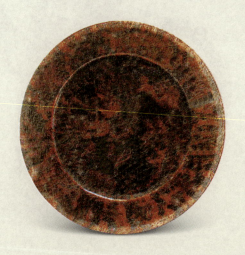

笔筒用花梨木作胎，不敷漆灰，直接用鬃刷蘸红、黄、紫、黑等色漆旋转成瘿木漆。刻长松一株，松下月季一本，花叶皆勾细筋。松上两鸟，细羽用毛雕，大翎则经铲剔。刻痕中皆填金，故实为一件戗金漆器。题字："龙鳞百尺大夫松，橅云溪外史设色法，子庄铁笔"。按"云溪外史"为恽南田别号，子庄当是咸丰时以书画篆刻名的包虎臣，见《寒松阁谈艺琐录》。

图 104 水仙纹黑漆描金篾胎碟[58] 清

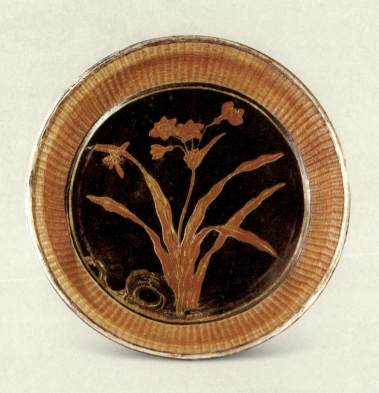

清
径13、高2.9厘米

编竹作为漆器胎骨,可上溯到江陵拍马山战国楚墓出土的篾盒和凤凰山西汉墓出土的龟盾(图版20)。明、清篾胎漆器,颇为常见。描金篾胎小碟,每套四具或八具,可盛果饵飧客。碟中心黑漆,用褐漆绘水仙一株,旁佐灵石一拳,黑漆理,再用金色钩,沿边一圈,篾丝编织尽露,镀银铜扣镶口。据其制作和地方志印证,当为清晚期福建宁化一带的制品。

图105 紫鸾鹊纹戗金细钩填漆间描漆长方盒 近代仿古器 多宝臣制

多宝臣（1887—1965），北京名漆工，此盒为仿古示范而作。图案采用宋缂丝紫鸾鹊谱。花纹中九朵绿色花萼，用填漆做成，剔刻漆层，填入绿漆，干后磨平。余皆用彩漆描成。钩刀缘花纹轮廓，钩刻纹路，通身打金胶，贴金箔，最后揩去漆面的金，保留填入纹路内的金。多师傅本人亦称此种做法为"雕填"。但照《髹饰录》的命名，则应称为"戗金细钩填漆间描漆"。

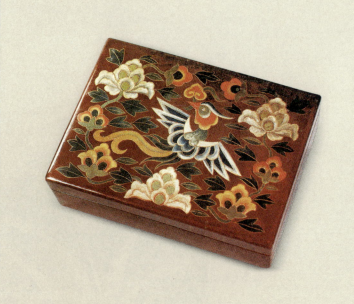

近代仿古器　多宝臣制
长23、宽16.8、高6.7厘米

图106 三螭纹堆红盒 近代仿古器 多宝臣制

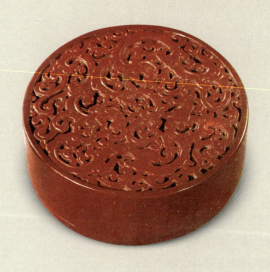

近代仿古器　多宝臣制
径16.7、高6厘米

1957年多师傅为示范而作此盒。花纹以傅忠谟先生所藏清初黄花梨三螭纹透雕图片为底稿，用退光漆加生漆及锭儿粉调成漆灰，在盒面堆起漆灰层厚约八毫米，干后用刀雕花纹，然后通身上朱漆。这是用比较简易的髹饰技法来摹拟需要上数十道朱漆才能雕刻的剔红。

图 107 针划纹漆奁[59] 西汉

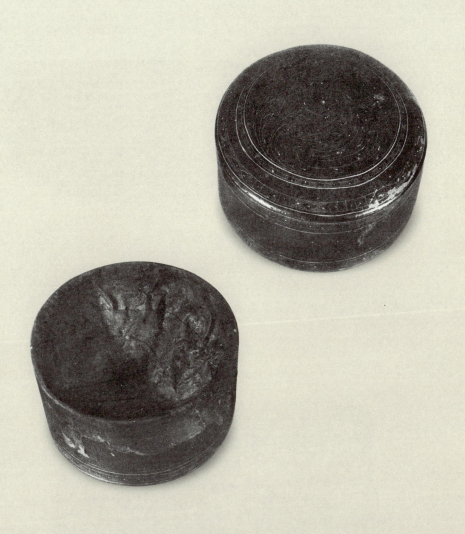

西汉
湖南省博物馆藏
径11.5、高7.6厘米

这是马王堆1号墓中出土单层五子奁（图版15）内的小奁之一。夹纻胎。盖里外中心部分针划云气纹，加朱绘，盖边缘及器身近底处针划几何纹，加朱绘细点。用针划纹装饰漆器，战国时已有，至西汉更为成熟。早于1号墓数年的3号墓也发现针划纹漆器。该墓出土的竹简记载着此种技法的名称叫"锥画"，可见后代流行的戗划漆器有悠久的历史。称此种做法为"雕填"。

图108 双层月牙式描漆盒[60] 汉

1975年安徽天长县汉墓出土。夹纻胎，两撞及盖共三层，上层底部坐入下层口内。盖面嵌柿蒂纹银叶。里朱色，表面黑色，朱绘云纹，草草勾点而无损其华美。盒的造型，瘦如新月，在汉代漆器中是极为罕见的。

汉
安徽省博物馆藏
长12.2、半径4、高6厘米

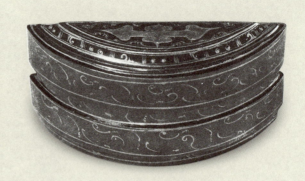

图109 花鸟纹嵌螺钿黑漆经函[61] 五代

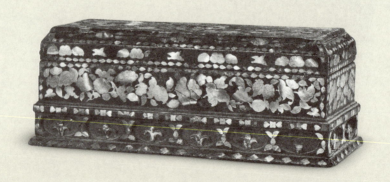

五代
苏州博物馆藏
长35、高12.5厘米

1978年苏州瑞光寺塔第三层塔心窨穴内发现。木胎，盝顶式，下有平列壸门的须弥座，壸门内状如芽苞的装饰用金箔粘贴。通身黑漆地上用厚螺钿嵌花鸟纹，线雕划纹理。造型及图案，均具唐代风格。函中经卷题记，有的早至五代吴杨大和三年辛卯（931年）。故经函亦可能是五代时物，到北宋初寺塔建成时藏入窨穴的。

图110 黑漆盆[62]（附：盆底款识）辽

1974年辽宁法库叶茂台7号辽墓出土。卷木胎，底用薄木板另安，内外糊织物，上漆灰。灰上先髹朱漆，再上褐黑色漆为面。底外面朱书"庚午岁李上牢"六字。辽代漆器传世不多，据此知与北宋一色漆器制作及题识均相似。承参加发掘工作的同志见告，盆与双陆局同置椅上，旁有双陆子及牙骰，故知原为掷骰用具。

辽
辽宁省博物馆藏
口径44.57、高10厘米

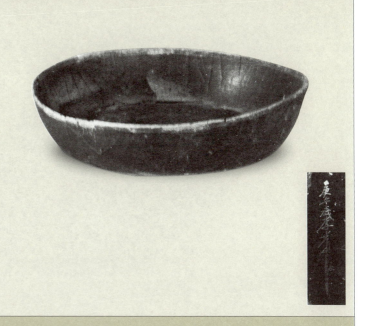

图111 花瓣式紫漆钵[63] 北宋

北宋
湖北省博物馆藏
径17.9、高5.8厘米

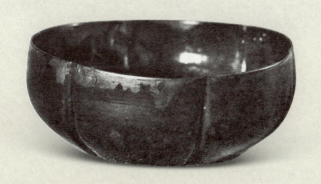

1965年武汉市十里铺北宋墓出土。木胎，有"己丑襄州邢家造真上牢"题记。另一钵径12.8、高6厘米，外壁朱书"戊子襄州囗（驰？）马庵西谢家上牢记囗"。末一字似为制者的花押。唐宋时襄州以产漆器著名。李肇《国史补》称："襄州人善为漆器，天下取法，谓之'襄样'。"《宋史·地理志》有"襄阳府岁贡漆器"的记载，故可视为北宋时代表性的漆器。

119

图 112 十瓣平足盘、六瓣平足盘[64] 北宋

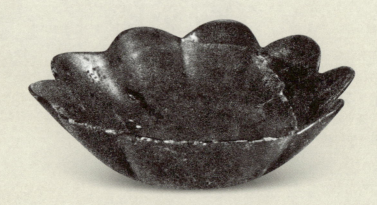

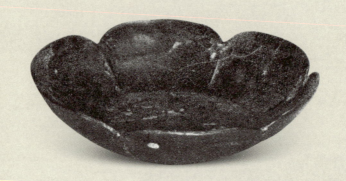

北宋
南京博物院藏
上盘口径14、底径7.5、高4厘米。下盘口径11、底径6、高3厘米

1959年江苏淮安杨庙镇北宋墓出土72件中的两件，均木胎糊织物。上：内紫色，外黑色，外边朱书"江宁府烧朱任真上牢"。下：紫色，外底黑色，朱书"己丑温州□□上牢□"。

这批漆器有题记的达19件之多，除制造地点外并记工匠姓氏，是研究宋代漆工史的重要材料。

图113 描金经函（内函）[65] 北宋

此为经函的内函（外函见图版35）。器身除函底外，均工笔描金。顶部绘双凤纹三团，四壁绘鸟纹八团，花卉纹作地。须弥座皆绘双凤、鸟纹、神兽纹、菱形花纹为地。此函的金色花纹与一般的描金漆器做法不同。它是金粉调胶，像卷轴画似的，直接用笔画到漆面上去。采用此法乃因内函之外尚有外函，又藏入塔内，不会把金色磨残的缘故。

北宋
浙江省博物馆藏
底座长33.8、宽11、高11.5厘米

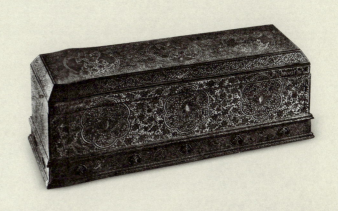

图114 山水花卉纹填朱漆斑纹地黑漆戗金长方盒[66]（附：盒盖里面款识）南宋

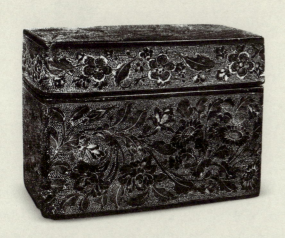

南宋
常州市博物馆藏
长15.4、宽8.3、通高11厘米

这是盒侧面立壁斑纹地戗金缠枝花卉纹和盖内朱书题记："庚申温州丁字桥巷廨七叔上牢"十三字。（参阅图版37）

图 115 剔犀执镜盒 [67] 南宋	图 116 剔犀团扇柄 [68] 南宋
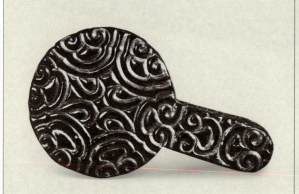	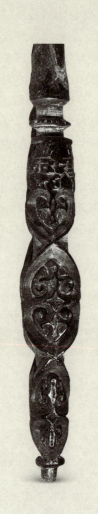
南宋 常州市博物馆藏 径15.7、高3.2厘米	南宋 镇江市博物馆藏 长12.5、最大径2.4厘米
1977年武进县林前公社南宋墓中发现。木胎，盒面、柄部及盒壁周缘雕云纹图案，褐底黑面，漆层为朱、黄、黑三色更叠。盒里及底面黑漆。此器出土时表面雕饰大部浮脱，经上海博物馆的同志精心修复，使复旧观。	1975年于江苏金坛县茅山东麓周瑀墓中发现。扇柄雕云纹三组，黑面，从刀口可见朱、黑两色漆各十余层，是乌间朱线的实例。柄上还刻"君玉"二字，乃周瑀号。周瑀卒于淳祐九年（1294年），故知扇柄是一件南宋末年制的剔犀器。

图117 婴戏图剔黑盘[69] 宋

夹纻胎，表面黝黑而微呈褐色，下层有薄朱漆，最下为暗黄色地。正、背面刻花卉边，正面中心刻楼阁。其刀法堪称"藏锋清楚，纤细精致"，尤以花纹凸起不高，犹如印书的木板，可悟《髹饰录》剔红条"唐制多印板刻平锦朱色，雕法古拙可赏"的做法。它与现藏日本的醉翁亭剔黑盘刀法及布局非常相似，故可信它是南宋时期的剔黑器。

宋
日本文化厅藏
径31.2、高4.5厘米

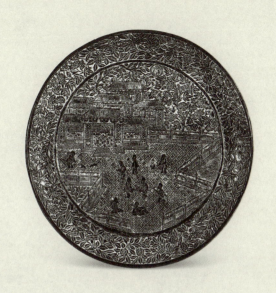

图118 人物花鸟纹戗金经箱[70] 元

元
日本兵库山本清雄藏
长40、宽20.6、高25.8厘米

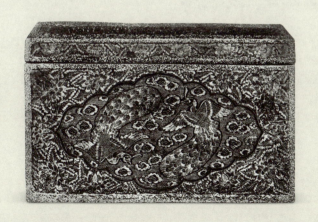

据日人冈田让的说明，箱盖顶戗划凤凰，两侧面为孔雀，前面为长尾鸟，背面为人物。图中所见是孔雀的一面。戗划的技法与《髹饰录》所说的"物象细钩间一一划刷丝"吻合。它与另一件流传在日本的延祐二年（1315年）鹦鹉纹经箱如出一手，都是标准的元代戗金器。

图 119 海水龙纹嵌螺钿莲瓣式盘 [71] 元

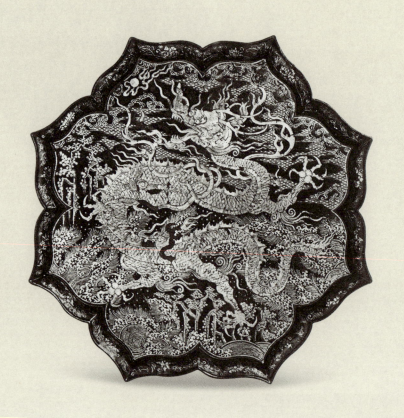

元
日本东京国立博物馆藏
径33、高1.8厘米

巨龙腾出海水,双目仰视,炯炯有神,张吻吐舌,劲爪攫空,又有火焰环绕,猎猎助势。上下云气海涛,亦无一不动,径尺漆盘,似能容万里海天,图像之精,实属罕见。且系用细小的壳片嵌成,更使人赞叹称绝。

龙的形象,不同于明初漆器上所见,定为元代,自属可信。

图 120 剔犀盒 [72]（附：盒盖面及底面款识）元 张成造

元　张成造
安徽省博物馆藏
径14.5、高6.5厘米

　　木胎，盒盖及底各雕云纹三组，黑漆堆积肥厚，刀口深几乎达一厘米，中露朱漆三线。形制古朴，质地坚实，润滑莹澈，光可照人，底有"张成造"针划款，是元代雕漆中无上精品。明初曹昭《格古要论》称："元朝嘉兴府西塘杨汇新作者虽重数多，剔得深峻者，其膏子少有坚者，但黄地子者最易浮脱。"今据此盒，知曹昭所云，不尽可信。

图 121 东篱采菊图剔红盒[73]（盖面）元

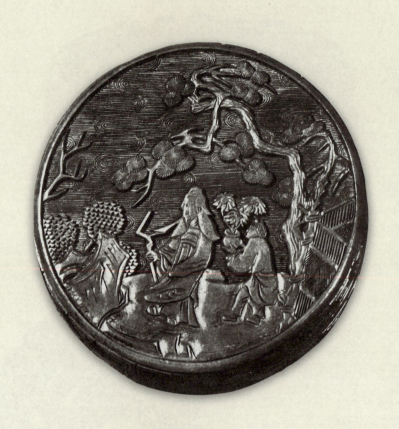

元

此为盒面花纹特写（参阅图版42）。

图 122 牡丹绶带纹剔红大圆盒（盖面）明初

绶带双飞，以盛开牡丹作地，花纹富丽而流畅。朱漆层内间黑漆两线，花梗上有圆圈纹毛雕，只有审视原器才能看清楚。盒壁雕香草纹。以花卉衬双鸟是张成非常擅长的题材，有传世实物可证。此盒虽无款识，定为元、明之际嘉兴杨汇漆工的制品，似无大误。

明初
故宫博物院藏
径43.7、高12.3厘米

图 123 牡丹纹剔红盘 明永乐

明永乐
故宫博物院藏
口径32.4、足径25.3、高4.4厘米

黄色地上堆朱，雕盛开牡丹六朵。有正面、有稍侧半面、有全侧略被叶掩、有背人蒂萼毕露、更间以不同大小的花蕾，叶茂枝繁，而熨帖成章，足见雕工的精心设计。牡丹纹虽为明初剔红最习用的题材之一，惟精妙如此，十分罕见。足内有"大明永乐年制"针划款。

图124 八仙图花鸟纹红锦地剔黑八方捧盒（附：盒盖面及盖内面刻诗、足内款识）明

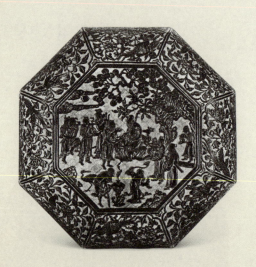

明
故宫博物院藏
径43.7、通高12.3厘米

朱锦地上黑漆堆积不厚，而人物花鸟镌刻皆工。足内有"大明永乐年制"刀刻填金款。盖内刻乾隆四十七年壬寅弘历题七律诗一首。其刀法虽意在藏锋，但堆漆较薄，花纹繁缛，露锦地颇多，与永乐的风格显然不同。款字刀刻，也与永乐针划款不同。盖面的八仙花纹，是嘉靖雕漆常用的题材。我们有足够的理由来判断此盒的年代晚于永乐。

图 125 文会图剔红委角方盘（附：局部文饰及款识）明 王松造

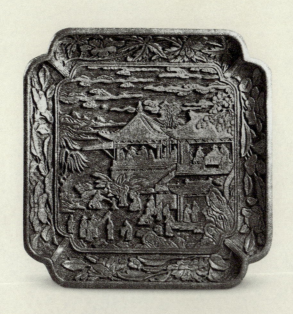

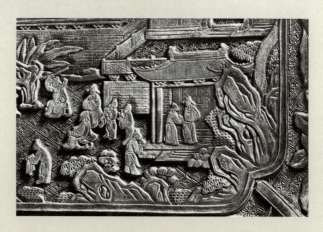

明　王松造
故宫博物院藏
口径25.5、足径19厘米

盘心雕殿阁庭院，宴饮、观画、投壶者二十余人。山石后门上刻"滇南王松造"五字。刀法属于藏锋一派，时代风格似稍晚于宣德。盘为清宫旧藏，款识可信非伪。值得研究的是近年多将刀法不甚精到、快利而棱角尽在、民间气息比较浓厚的一类明代雕漆定为云南制品（参阅图版126）。王松造此盘只能否定上述的说法。

图126 三友草虫图剔红盒 明

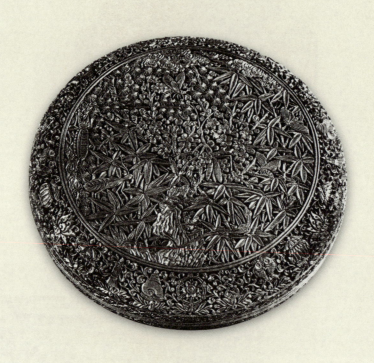

明
故宫博物院藏
口径29、足径21.2、高9厘米

盒盖雕山石及松、竹、梅，以蜂、蝶、螳螂等作点缀，以细小的缠莲卷叶为地。用刀似一剔而就，不加打磨。当代中外学者据明《帝京景物略》："云南雕法虽细，用漆不坚，刀不藏锋，棱不磨熟"，及沈德符《野获编》有关记载，将这类雕漆定为云南制，证据似嫌不足。与此盒风格相同的雕漆传世实物颇多，均无款识。这是不易断代、定产地的主要原因。

图 127 龙纹黑漆描金药柜[74] 明万历

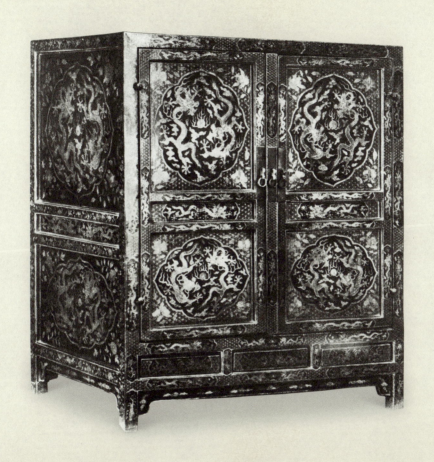

明万历
故宫博物院藏

此为柜门关闭,得见其正面的形状(参阅图版67)。

图128 龙纹甸沙地黑漆描金架格[75] 明万历

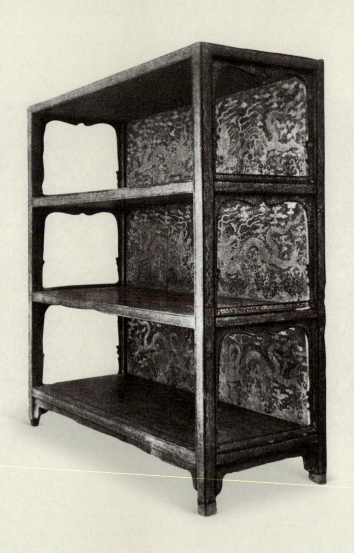

明万历
故宫博物院藏
宽158.9、深63.5、高175厘米

架分三格，正面空敞，侧面安壶门式圈口，通体黑漆，洒嵌甸壳沙屑为地，绘描金花纹，正面为双龙戏珠，背面花鸟湖石。背面上格正中有款识"大明万历年制"。

图 129 双凤缠枝花纹漆画长方盒（附：盒盖面）明

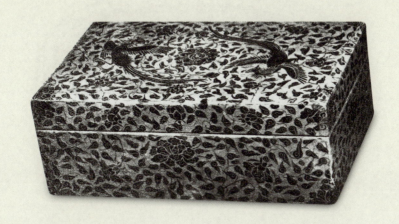

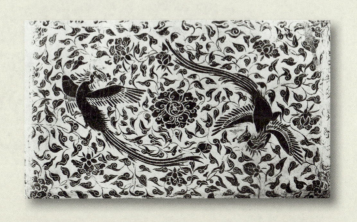

明
故宫博物院藏
长约20、宽约12、高约10厘米

《髹饰录》把纯色画即只用一色画的漆器名曰"漆画"。此盒朱漆地，上面纯用黑漆作花纹，是一件漆画的实例。

盒画双凤及缠枝月季。凤身细毛，用黑漆疏疏剔出。花纹秀丽，精妙绝伦。无款识，制作年代当在明中期。

图130 鹭鸶莲花纹嵌螺钿黑漆洗（正、背面）明

明
故宫博物院藏
长38、宽21.5、高7.7厘米

洗椭圆形，偏在一边有立墙将洗隔成大小两格，略似船形。洗内嵌鹭鸶莲花纹，洗外嵌石榴花纹。薄螺钿，但比清初江千里一派所用的要厚些，一律闪白光，不分色。其特点在花纹全部用窄条螺钿嵌成，不用壳片，也不施划纹。无款，制作年代当在明代中、晚期。

图131 山水人物纹朱地描金加彩漆大圆盒（附：盒盖面）明

明
故宫博物院藏
盒径53、高10.5厘米

盒面画山石曲径，长松杂树，楼阁寺观，人物相揖，采用大量金色，而山石皴纹、苔点，树木枝干、夹叶，寺观门窗、檐瓦等，均用黑漆画成。以绿漆画松针，用粉调油色画人物面部及衣衫。夹叶虽用金钩，中露朱色漆地，故有秋林景象。立墙黑漆地描金云龙。无款识。

图 132 葵瓣式剔犀盒 明

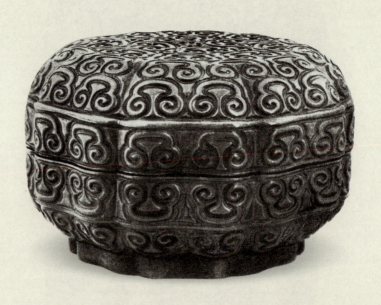

明
故宫博物院藏
径约20、高约15厘米

通体雕云纹，朱漆层内见黑线，是《髹饰录》所谓"红间黑带"一种。

图133 婴戏图嵌螺钿加金银片黑漆箱（正面插门）清初

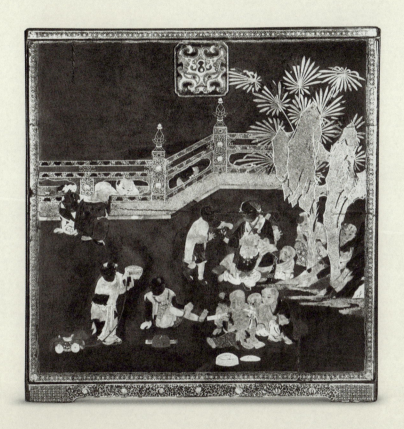

清初

此与图版75为同一器物。这是婴戏图箱的正面插门（参阅图版75、76、77、134）。

图 134 婴戏图嵌螺钿加金银片黑漆箱（侧面）清初

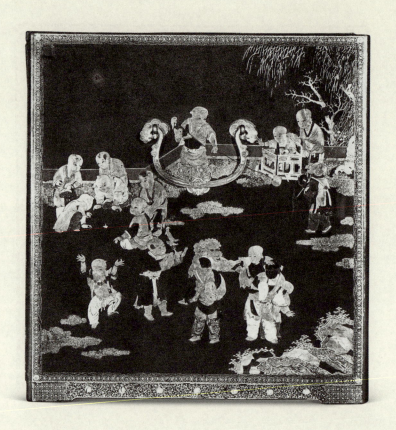

清初

此与图版75为同一器物。这是婴戏图箱的侧面（参阅图版75、76、77、133）。

| 图 135 山水人物纹嵌骨黑漆长方盒（盖面）清 | 图 136 园林人物纹嵌铜黑漆箱（盖面）清 |

清
故宫博物院藏
长33.2、宽18.9、高6.4厘米

清
故宫博物院藏
长47.5、宽22、高10.5厘米

辽宁北票县北燕冯素弗墓曾发现黑漆嵌骨长方盒，只用菱形骨片嵌出几何纹图案。此后发展为用不同形状的骨片、骨条嵌出各种花纹。它的演变当然和嵌螺钿漆器有密切的关系。

山水人物嵌骨黑漆长方盒，是一件清前期的制品，技法已臻完善。作者依物象的需要镂镌骨片、骨条，嵌成后还加划纹，并填黑漆，使其宛如图画。更如山石的处理，有的是骨片加苔点，有的则只嵌轮廓，可以看出其变化。

六角台上，屏风前二老对弈，两人旁侍。前景武将披甲胄，手举简状物，似为驿报，后有人马相随。此图所绘可能是谢东山闻捷故事。以上景物均在黑漆地上用白铜片嵌出，上加錾凿及划纹。

嵌铜与嵌金、银技法相似，自然有密切关系。惟铜价贱而嵌片厚，可以錾剔较深，取得与金、银平脱不同的效果。

图 137 山水纹款彩屏风（局部）[76] 清

这只是屏风上局部花纹的特写，由于画面不大，可以清楚地看出款彩的刀工技法。山冈下，松杉成林，崇楼一角，远山映带。画有北宗意趣，颇似南宋人画的小景。尤其是山石的勾皴，运刀如用笔。可见款彩是很适宜用来表现绘画的。

清
长约30厘米

图 138 云龙纹隐起描金大柜（柜门）清

大柜花纹采用《髹饰录》所谓"隐起描金"的髹饰技法。图为顶柜上的一扇门，浮雕龙纹，泥金罩漆。龙身及头部高出漆地约三厘米，龙爪及流云、海水高出约一厘米，花纹整体虽饱满圆润，而细部又非常犀利，非雕琢不能成功。柜门铜饰錾有"乾隆年制"字样，但图案风格似早于乾隆，而且铜饰面叶还侵占了花纹的部位，铜饰有后配的可能性。

清
故宫博物院藏
高约80厘米

图139 云龙纹戗金黑漆炕桌（附：桌面纹饰）清

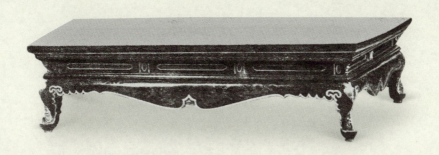

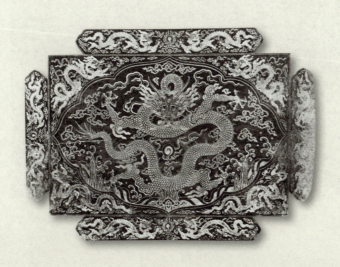

清
故宫博物院藏
桌长118、宽84.3、高31厘米

桌上另有活动桌面，可装可卸。花纹主要戗划在活面上。近似菱形的开光中为坐龙，四角为行龙，边缘为双龙戏珠。戗划技法不同于宋元以来常见的戗金，花纹内不加纤皴，没有《髹饰录》所谓的"划刷丝"。因而有人称之为"清钩戗金"，以别于有细密刷丝的戗金。

图140 花鸟纹戗金细钩描漆大柜（柜门）清

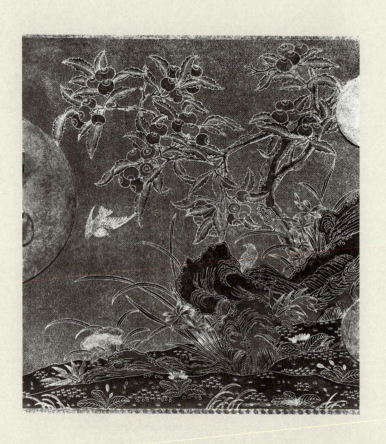

清
故宫博物院藏
门高约80厘米

大柜通体以杏黄色漆作地，刻卍锦纹，填朱漆，彩漆绘花鸟，钩刻填金。彩绘下用填漆作锦纹，隐约可见。其制作过程是：先全面雕填锦纹作地，再描绘花纹。这样做比刻锦地为花纹留出空白简单得多，但只适用于描绘做花纹，不适用于雕填做花纹。清代一般所谓的"雕填漆器"，多数只有锦地为填漆，花纹乃是描漆，不是名副其实的"雕填"。

图141 龙纹赤糙地描金罩漆箱（局部）清

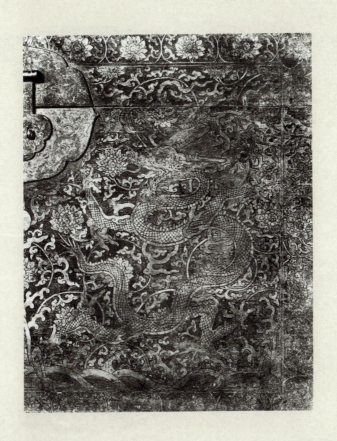

清
箱长86、宽56、高57厘米

 盖顶开光，中画牡丹海棠，光外四角画缠枝莲纹。正面及两侧各用缠枝莲纹作地，上压双龙，背面画花卉。花纹的画法是在朱漆地上用金胶作描绘，贴金后，黑漆钩纹理，最后通体罩漆。这种髹饰方法，《髹饰录》称"赤糙描金罩漆"，近代北京匠师则称"金箔罩漆开墨"。

图142 瓷胎剔犀瓶（附：瓶底足及仿明款识）清

花瓶作觚形，除腹部雕圆寿字外，通身为云纹，紫黑色面，刀口内有红色层次，属于"乌间朱线"一类。底足瓷胎尽露，青花款"大明成化年制"。康熙仿明多作此款。瓶为康熙时物，故知髹漆雕制的时间不能早于17世纪60年代。

清
故宫博物院藏
瓶高44、口径21.7、足径16厘米

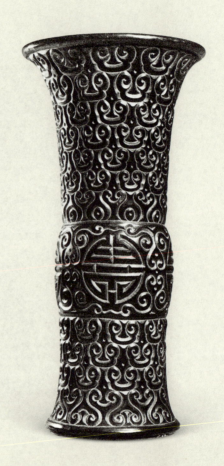

图143 铜丝胎黑漆小箱[77] 清

清
长45、宽23.5、高13.5厘米

箱以薄木板做成,铜条镶边框,底面及里都髹黑漆,立墙四面则尽露铜丝编织,细密成文。严格说来,它是一件木质又附贴铜丝编织为胎骨的漆器。据光绪重刊本《长汀县志·物产》:"铜丝器,木其质干也,漆其文饰也,丝竹其经纬也。或佐之以革,或镶之以铜,一器而工聚焉。邑人制为箱、盒、盘、盂等器……甚觉华美。"此箱可能就是福建长汀的制品。

图144 菊瓣形脱胎朱漆盘 清乾隆

这是一件夹纻漆器,而实际胎骨用料可能是绢或夏布,比纻麻布更薄的织物,故体轻,而瓣棱锐利。"夹纻"一名,宋元以后,少见使用,至清代其流行名称为"脱胎"。盘心弘历题诗(作于乾隆甲午,即1774年)"吴下髹工巧莫比,仿为或比旧还过。脱胎那用木和锡,成器奚劳琢与磨"可证。此法现在还广泛使用。

清乾隆
故宫博物院藏
口径19.5、足径13.1、高4厘米

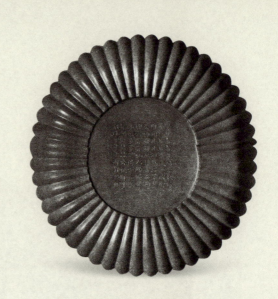

图145 秋虫桐叶形剔红盒(盖面) 清乾隆

盒作桐叶形,上伏秋蝉、络纬各一。有"乾隆年制"款识。雕者利用叶子的筋脉作锦地,可谓细入微芒。采用与盒形及秋虫有直接联系的天然物象作地子,自然比人工设计的锦文要好得多。意匠经营,甚见巧思,因而它在日趋繁琐的乾隆雕漆中,是少数比较成功的例子。

清乾隆
故宫博物院藏
径13.5×10.5、高5.2、通座高8.5厘米

图146 绦纹剔黑大碗 清乾隆

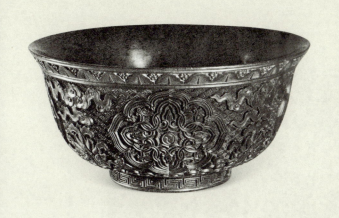

盒有乾隆款识，口刻蕉叶纹，在斜方锦地上刻由绦纹组成的图案四组，各组之间雕云纹及莲花一朵。碗的尺寸既大，色又纯黑，故显得疏朗而纯朴，在乾隆雕漆中也是不多见的。

清乾隆
故宫博物院藏
碗口径30.6、足径13.3、高14.5厘米

图147 八仙过海图剔红错镌玉笔筒 清乾隆

笔筒有乾隆款识。祥云及海水均为剔红，八仙人物则用白玉琢成，嵌镶到海水波涛之内，并用玉环钤口。《髹饰录》"斒斓门"中有"雕漆错镌钿"一种，但未提到雕漆错镌玉。这当然是为了迎合弘历的爱好，从镌钿发展出来的更为名贵考究的做法。

清乾隆
故宫博物院藏
高约20厘米

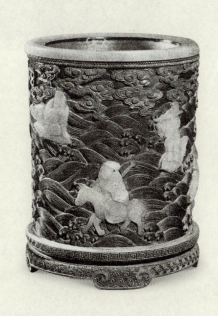

图 148 岁朝图百宝嵌八方盒（盖面）清

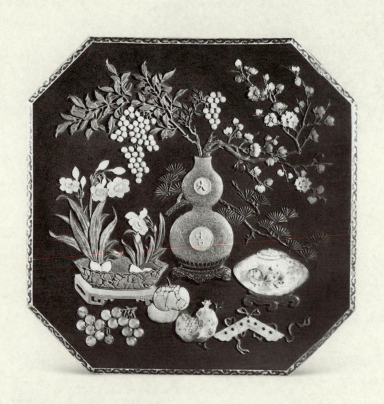

清
故宫博物院藏
长、宽39.3、高12厘米

　　盒紫色地，面嵌葫芦式青玉瓶，镶镌钿"大吉"字。内插天竹和腊梅各一枝。剔红浅盆植水仙两本，嵌碧玉和染骨叶、白玉花、螺钿花心、象牙根茎。盆下有黄杨木几座。盒面还用紫晶嵌葡萄、绿松石果子、岫阳石石榴、青金石松枝等。盒立墙用金涂地，紫漆作缠枝莲纹。此盒用料繁多而技法复杂，但风格较晚，似是乾嘉之际的制品。

图149 太平有象识文描金如意（局部）清

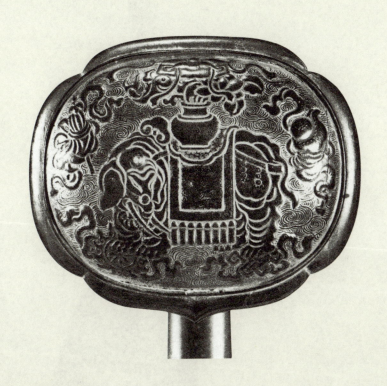

清
长约50厘米

　　这是紫檀如意柄上端的如意头部分。紫色漆地上用稠漆堆出巨象，背驮宝瓶，瓶内插华盖、花及鱼。象身两侧，一伞一螺，象下为宝轮及盘肠，承前后足，以上均上退光漆，并用黑漆钩纹理。花纹之外的漆地用稠漆密勾云纹，云纹低陷处全部填金。如意虽未用金作描绘，但仍应列入识文描金一类做法中。

图 150 梅花纹百宝嵌琵琶[78] 清

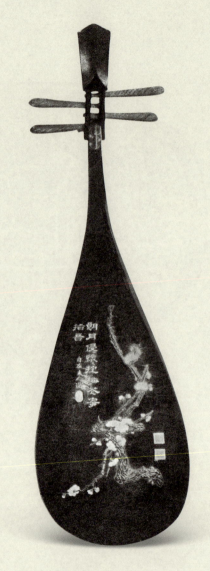

清
高97、最宽25.5厘米

背面嵌梅花一本，老干疏花，有金俊明画意。花朵用螺钿镂成，花萼用剔红，枝干利用椰子壳面的天然节眼来表现树本的鳞皴，还用绿色染牙，嵌成苔点。左侧上部有五言诗两句："朗月侵怀抱，梅花寄指音"，下署"自在主人识"款及"匏田"椭圆一印，切用镂甸嵌成。右侧有鸡血、田黄等珍贵叶蜡石嵌成的两印。此琵琶颇似扬州卢映之一派的制品。

图151 刻梅花纹仿紫砂锡胎漆壶[79]（正、背面）清 卢葵生制

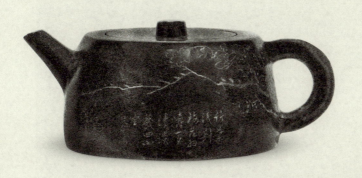

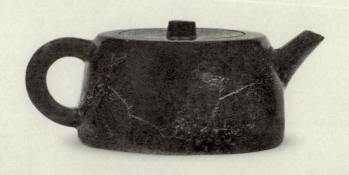

清　卢葵生制
径14.2厘米

　　锡胎，形制色泽，完全仿紫砂器。从壶盖微有剥落处，看得出是在锡胎上先上漆灰，打磨后再罩若干道紫漆，最后刻梅花及题字。刀痕颇深，并有钝拙趣味。颢字为："竹叶浅斟，梅花细嚼。一夕清淡，几回小坐。"款"葵生"，并有"栋"字小方印。

　　在一色漆器上刻书画，是清代才流行，到卢葵生已臻成熟的一种做法。

图152 梅花纹镶嵌漆沙砚[80]（附：砚盒盖及盒底）清 卢葵生制

清　卢葵生制
长14.6、宽8.5、厚1.9厘米

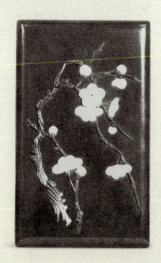

砚黑色，内含极细沙粒，其中有无胎骨，不详。砚质粗细约与歙石相等。体轻，仅重119克。砚侧阴刻篆书"葵生"二字。

砚盖在紫漆地上嵌折枝梅花两本，花用甸壳琢成。花心嵌红色小料珠。梅枝、梅萼用椰子壳雕嵌。花纹全部高出漆面。

砚底也是外紫里黑，下有四乳足。底中凹入部分上黑漆，钤"卢葵生制"阳文朱漆印。

图153 梅花纹镌甸漆沙砚（砚盒活屉内的卢氏漆沙砚仿单及顾千里《漆沙砚记》）[81]
清 卢葵生制

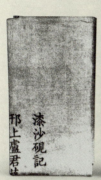

清 卢葵生制

漆沙砚连同盖及底装在楠木匣内，下安有四小轮的活屉承托。活屉有夹层，里面贮放折叠好的卢氏漆沙砚仿单及顾千里撰的《漆沙砚记》各一张，均木刻水印。

仿单红纸隶书。据此得知卢葵生家住扬州钞门关埂子街达士巷，室名"古榆书屋"。仿单印制，意在防止假冒，说明当时有人仿制漆沙砚出售。

《漆沙砚记》，牙色纸楷书，顾千里撰，作于道光丙戌（1826年）。记中讲到卢葵生擅画，"尤擅六法，优入能品"，是一篇难得的有关漆工的文献。

图 154 金髹透雕小龛 晚清

晚清
广东省博物馆藏
宽31.5、深7、高40厘米

流行在我国东南几省的一种漆木工艺是透雕贴金，做成各种用具及建筑装饰。一般为明金，不罩漆，是《髹饰录》所谓的"金髹"做法。这件小龛是广东潮州的制品。

参考文献

〔1〕河姆渡遗址考古队：《浙江河姆渡遗址第二期发掘的主要收获》，《文物》1980年5期。

〔2〕河北省博物馆、河北省文管处台西发掘小组：《河北藁城县台西村商代遗址1973年的重要发现》，《文物》1974年8期。

〔3〕山东省博物馆：《临淄郎家庄一号东周殉人墓》，《考古学报》1977年1期。

〔4〕〔5〕随县擂鼓墩一号墓考古发掘队：《湖北随县曾侯乙墓发掘简报》，《文物》1979年7期。湖北省博物馆：《随县曾侯乙墓》文物出版社1980年版。

〔6〕湖南省古墓葬清理工作队：《长沙仰天湖战国墓发现大批竹简及彩绘木俑、雕刻花板》，《文物参考资料》1954年3期。叶定侯：《长沙楚墓出土"雕刻花板"名称的商讨》，《文物参考资料》1956年12期。

〔7〕陈大章、贾峨：《复制信阳楚墓出土木漆器模型的体会》，《文物参考资料》1958年1期。

〔8〕湖北省文化局文物工作队：《湖北江陵三座楚墓出土大批重要文物》，《文物》1966年5期。

〔9〕中国科学院考古研究所：《长沙发掘报告》，科学出版社1957年版。

〔10〕中央音乐学院民族音乐研究所调查组：《信阳战国楚墓出土乐器初步调查记》，《文物参考资料》1958年1期。王世襄：《楚瑟漆画小记》，香港《大公报·艺林》1978年10月11日。

〔11〕同〔7〕〔8〕。袁荃猷：《关于信阳楚墓虎座鼓的复原问题》，《文物》1963年2期。

〔12〕〔13〕〔14〕湖北孝感地区第二期亦工亦农文物考古训练班：《湖北云梦睡虎地十一座秦墓发掘简报》，《文物》1976年9期。

〔15〕〔17〕〔18〕〔19〕〔59〕湖南省博物馆、中国科学院考古研究所：《长沙马王堆一号汉墓》，文物出版社1973年版。

〔16〕湖南省博物馆、中国科学院考古研究所：《长沙马王堆二、三号汉墓发掘简报》，《文物》1974年7期。

〔20〕长江流域第二期文物考古工作人员训练班：《湖北江陵凤凰山西汉墓发掘简报》，《文物》1974年6期。李家浩：《江陵凤凰山八号汉墓"龟盾"漆画试探》，《文物》1974年6期。

〔21〕湖南省博物馆：《长沙砂子塘西汉墓

发掘简报》,《文物》1963年2期。

[22] 湖北省博物馆:《光化五座坟西汉墓》,《考古学报》1976年2期。

[23] 南京博物院:《江苏连云港市海州网疃庄汉木椁墓》,《考古》1963年6期。

[24] 贵州省博物馆:《贵州清镇平坝汉墓发掘报告》,《考古学报》1959年1期。贵州省文物管理委员会:《贵州清镇平坝汉至宋墓发掘简报》,《考古》1961年4期。

[25][27][28][60] 安徽省文物工作队:《安徽天长县汉墓的发掘》,《考古》1979年4期。

[26][29] 山东省博物馆、临沂文物组:《临沂银雀山四座西汉墓葬》,《考古》1975年6期。

[30] 山西省大同市博物馆、山西省文物工作委员会:《山西大同石家寨北魏司马金龙墓》,《文物》1972年3期。志工:《略谈北魏的屏风漆画》,《文物》1972年8期。

[31] 河南省文化局文物工作第二队:《洛阳16工区76号唐墓清理简报》,《文物参考资料》1956年5期。

[32] 沈令昕:《上海市文物保管委员会所藏的几面古镜介绍》,《文物参考资料》1957年8期。

[33] 傅芸子:《正仓院考古记》,日本文求堂1941年版。

[34] 杨宗稷:《藏琴录》,民国刊《琴学丛书》本。

[35][65] 浙江省博物馆:《浙江瑞安北宋慧光塔出土文物》,《文物》1973年1期。

[36] 蒋缵初:《谈杭州老和山宋墓出土的漆器》,《文物参考资料》1957年7期。

[37][38][39][66][67] 陈晶:《记江苏武进新出土的南宋珍贵漆器》,《文物》1979年3期。

[40][41][44] 魏松卿:《元代张成与杨茂的剔红雕漆器》,《文物参考资料》1956年10期。

[42][43][73] 上海博物馆沈令昕、许勇翔:《上海市青浦县元代任氏墓葬记述》,《文物》1982年7期。上海博物馆:《上海博物馆珍藏文物展》1980年版。

[45]《文物》编辑部编:《无产阶级文化大革命期间出土文物展览简介》,《文物》1972年1期。

[46] 山东省博物馆:《发掘明朱檀墓纪实》,《文物》1972年5期。杨伯达:《明朱檀墓出土漆器补记》,《文物》1980年6期。

[47] 同[46]。中国社会科学院考古研究所、四川省博物馆成都明墓发掘队:《成都凤凰山明墓》,《考古》1978年5期。

[48] 王世襄:《雕刻集影》,自刊1959年油印版。王世襄:《雕刻琐碎》,香港《美术家》1980年14期。庄申:《关于雪山大士》,香港《美术家》1980年17期。

[49][74][75] 李鸿庆:《明代万历款的黑漆描金药柜和书格》,《文物参考资料》1956年7期,图见封面、封二、封三。

[50][54] 袁荃猷:《谈犀皮漆器》,《文物参考资料》1957年7期。

[51] R. S. Jenyns and W.Watson: Chinese Art, The Minor Arts, 1963. H.Garner, Chinese Lacquer, Faber and Faber, 1979.

[52][53] M. Beurdeley: Chinese Furniture, Kodansha International, 1979.

[55][56][57][78][79][80][81] 王世襄、袁荃猷:《扬州名漆工卢葵生和他的一些作品》,《文物参考资

〔58〕〔77〕王世襄:《有关清代福建工艺三、五事》,《福建工艺美术》1980年3期。

〔61〕苏州市文管会、苏州博物馆:《苏州市瑞光寺塔发现一批五代、北宋文物》,《文物》1979年11期。

〔62〕辽宁省博物馆、辽宁铁岭地区文物组发掘小组:《法库叶茂台辽墓纪略》,《文物》1975年12期。

〔63〕湖北省文化局文物工作队:《武汉市十里铺北宋墓出土漆器等文物》,《文物》1966年5期。

〔64〕罗宗真:《淮安宋墓出土的漆器》,《文物》1963年5期。

〔68〕镇江市博物馆、金坛县文管会:《金坛南宋周瑀墓》,《考古学报》1977年1期。镇江市博物馆、金坛县文化馆:《江苏金坛南宋周瑀墓发掘简报》,《文物》1977年7期。和惠:《宋代团扇和雕漆扇柄》,《文物》1977年7期。

〔69〕Lee Yu——Knan : Oriental Lacquer Art.1972 Weatherhill, p.91.

〔70〕日本东京国立博物馆:《东洋の漆工艺》,1977年。展品第469。

〔71〕日本东京国立博物馆:《中国の螺钿》第10页,彩色图7,1981年版。

〔72〕王世襄:《记安徽省博物馆所藏的元张成造剔犀漆盒》,《文物参考资料》1957年7期。

〔76〕R. L.Hobson : Chinese Art, Ernest Benn Ltd, 1927.

插图检索

1 西周蚌组花纹 …………… 4
2 东周漆绘蟠龙图案（摹制图） 4
3 战国圆漆盒（测绘图）……… 6
　上：侧面纹饰
　下：盖正面纹饰
4 战国针刻凤纹奁局部纹饰 …… 7
5 西汉马王堆1号墓出土具杯盒… 7
　（测绘图）
　左：纵侧视及剖面
　右：横侧视
6 日本法隆寺藏舞凤纹堆漆光背 … 10
7 唐锥毗皮甲片 ……………… 11
8 北宋苏州瑞光寺塔经幢座堆漆
　花纹 ……………………… 12

9 南宋醉翁亭图剔黑盘及局部纹饰 13
10 元楼阁人物纹莲瓣式捧盒 …… 15
　（局部）
11 明对镜图嵌螺钿三撞奁盖面及局部
纹饰 ………………………… 20
12 明宣德龙凤纹三屉供案 ……… 22
　（案面部分）
13 明弘治滕王阁图剔红盘 ……… 22
　（正面及局部纹饰）
14 明嘉靖福禄寿三果剔彩盘 …… 23
　（正、背面）
15 清乾隆剔红楼阁 …………… 24
16 明牡丹双雉纹朱地戗金委角
　方盘 ……………………… 26

图版检索

1 朱漆碗 新石器时代
2 漆器残片 商
3 漆画残片 东周
4 彩绘描漆鸳鸯盒 战国
5 彩绘描漆豆 战国
6 彩漆透雕花板 战国
7 彩绘描漆棺板 战国
8 彩绘描漆小座屏 战国
9 描漆盾 战国
10 彩绘描漆小瑟残片 战国
11 彩绘描漆虎座双鸟鼓 战国
12 描漆圆盒 秦
13 描漆双耳长盒 秦
14 描漆兽首凤形勺 秦
15 描漆单层五子奁 西汉
16 云气纹识文描漆长方奁 西汉
17 描漆鼎 西汉
18 黑地彩绘识文描漆棺 西汉
19 朱地彩绘漆棺头档 西汉
20 漆画龟盾 西汉
21 识文描漆外棺挡板 西汉
22 鸟兽纹戗金漆卮 西汉
23 银平脱长方盒、椭圆盒、方盒纹饰 汉
24 元始四年描漆饭盘 西汉
25 彩绘鸭嘴柄盒 汉
26 针划纹盝顶长方盒 西汉
27 彩绘银平脱奁 汉
28 双层彩绘金银平脱奁 汉
29 针划纹双层七子奁 西汉
30 人物故事彩绘描漆屏风 北魏
31 人物花鸟纹嵌螺钿漆背镜 唐
32 羽人飞凤花鸟纹金银平脱镜 唐
33 金银平脱琴 唐
34 大圣遗音琴 唐
35 识文经函（外函）北宋
36 黑漆碗 南宋
37 山水花卉纹填朱漆斑纹地黑漆戗金长方盒 南宋
38 人物花卉纹朱漆戗金莲瓣式奁 南宋
39 人物花卉纹朱漆戗金长方盒 南宋
40 栀子纹剔红圆盘 元 张成造
41 观瀑图剔红八方盘 元 杨茂造
42 东篱采菊图剔红盒 元
43 朱漆莲瓣式奁 元
44 花卉纹剔红渣斗 元 杨茂造
45 云纹剔犀盘 元
46 广寒宫图嵌螺钿黑漆盘残片 元
47 云龙纹朱漆戗金盝顶箱 明
48 云龙纹朱漆戗金玉圭盒 明

49	赏花图剔红盒　明　张敏德造		83	山水花卉纹嵌螺钿加金银片黑漆几　清
50	茶花纹剔红盘　明永乐		84	三凤牡丹纹朱漆描金碗　清乾隆
51	牡丹孔雀纹剔红大盘　明永乐		85	云龙纹填漆碗　清乾隆
52	园林人物莲瓣式剔红盘　明永乐		86	识文描金避暑山庄百韵册页盒　清乾隆
53	芙蓉菊石纹戗金细钩填漆攒犀盘　明宣德		87	蕉叶饕餮纹填漆大瓶　清乾隆
54	云龙纹剔红圆盒　明宣德		88	凤纹戗金细钩填漆莲瓣式捧盒　清乾隆
55	林檎双鹂图剔彩捧盒　明宣德		89	剔彩百子晬盘　清乾隆
56	人物山水花鸟纹剔红提盒　明		90	花卉纹梅瓣式剔红盒　清乾隆
57	进狮图剔红盒　明		91	莲纹黑漆金理钩描漆盘　清
58	龙纹戗金细钩填漆大柜残件　明		92	蝶纹黑漆金理钩描油盒　清
59	龙纹戗金细钩填漆大柜残件　明		93	瘿木漆葵瓣式香盒　清
60	罩金髹雪山大士像　明		94	瓜蝶纹洒金地识文描金葵瓣式捧盒　清
61	戗金细钩填漆方胜盒　明嘉靖		95	云龙纹识文描金长方盒　清
62	五老图剔黑盒　明嘉靖		96	花鸟纹黑漆红细纹填漆椭圆盒　清
63	货郎图剔彩盘　明嘉靖		97	花果纹洒金地识文描金三层套盒　清
64	云龙纹戗金细钩填漆长方盒　明万历		98	鹌鹑纹识文描金如意　清
65	龙纹剔彩长方盒　明万历		99	犀皮圆盒　清
66	龙纹红锦地剔黄碗　明万历		100	梅花纹黑漆镌甸册页盒　清
67	龙纹黑漆描金药柜　明万历		101	观音像　清　卢葵生制
68	梵文缠枝莲纹填漆盒　明		102	角屑灰锡胎漆壶　清　卢葵生制
69	红面犀皮圆盒　明		103	刻花鸟纹瘿木漆戗金笔筒　清　子庄刻
70	缠枝莲纹嵌螺钿黑漆长方盒　明		104	水仙纹黑漆描金篾胎碟　清
71	人物山水彩绘描漆长方盘　明		105	紫鸾鹊纹戗金细钩填漆间描漆长方盒　近代仿古器　多宝臣制
72	花鸟博古纹款彩屏风　清康熙		106	三螭纹堆红盒　近代仿古器　多宝臣制
73	松鹤图款彩屏风　清康熙		107	针划纹漆奁　西汉
74	职贡图嵌螺钿间描金长方盒　清初		108	双层月牙式描漆盒　汉
75	婴戏图嵌螺钿加金银片黑漆箱　清初		109	花鸟纹嵌螺钿黑漆经函　五代
76	婴戏图嵌螺钿加金银片黑漆箱　清初		110	黑漆盆　辽
77	婴戏图嵌螺钿加金银片黑漆箱　清初		111	花瓣式紫漆钵　北宋
78	山水人物纹嵌螺钿加金银片黑漆盘　清		112	十瓣平足盘、六瓣平足盘　北宋
79	楚莲香嵌螺钿加金银片梅花式黑漆碟　清			
80	洗象图百宝嵌长方盒　清			
81	流云纹戗金细钩描漆鹌鹑笼　清			
82	荻浦网鱼图洒金地识文描金盒　清			

113	描金经函	北宋
114	山水花卉纹填朱漆斑纹地黑漆戗金长方盒	南宋
115	剔犀执镜盒	南宋
116	剔犀团扇柄	南宋
117	婴戏图剔黑盘	宋
118	人物花鸟纹戗金经箱	元
119	海水龙纹嵌螺钿莲瓣式盘	元
120	剔犀盒	元 张成造
121	东篱采菊图剔红盒	元
122	牡丹绶带纹剔红大圆盒	明初
123	牡丹纹剔红盘	明永乐
124	八仙图花鸟纹红锦地剔黑八方捧盒	明
125	文会图剔红委角方盘	明 王松造
126	三友草虫图剔红盒	明
127	龙纹黑漆描金药柜	明万历
128	龙纹甸沙地黑漆描金架格	明万历
129	双凤缠枝花纹漆画长方盒	明
130	鹭鸶莲花纹嵌螺钿黑漆洗	明
131	山水人物纹朱地描金加彩漆大圆盒	明
132	葵瓣式剔犀盒	明
133	婴戏图嵌螺钿加金银片黑漆箱	清初
134	婴戏图嵌螺钿加金银片黑漆箱	清初
135	山水人物纹嵌骨黑漆长方盒	清
136	园林人物纹嵌铜黑漆箱	清
137	山水纹款彩屏风	清
138	云龙纹隐起描金大柜	清
139	云龙纹戗金黑漆炕桌	清
140	花鸟纹戗金细钩描漆大柜	清
141	龙纹赤糙地描金罩漆箱	清
142	瓷胎剔犀瓶	清
143	铜丝胎黑漆小箱	清
144	菊瓣形脱胎朱漆盘	清乾隆
145	秋虫桐叶形剔红盒	清乾隆
146	绦纹剔黑大碗	清乾隆
147	八仙过海图剔红错镙玉笔筒	清乾隆
148	岁朝图百宝嵌八方盒	清
149	太平有象识文描金如意	清
150	梅花纹百宝嵌琵琶	清
151	刻梅花纹仿紫砂锡胎漆壶	清 卢葵生制
152	梅花纹镌甸漆沙砚	清 卢葵生制
153	梅花纹镌甸漆沙砚	清 卢葵生制
154	金髹透雕小匦	晚清

王世襄编著书目

家具

《明式家具珍赏》（王世襄编著）中文繁体字版，三联书店（香港）有限公司/文物出版社（北京）联合出版，1985年9月香港第一版。艺术图书公司（台湾），1987年出版。中文简体字版，文物出版社（北京），2003年9月第二版。

Classic Chinese Furniture（《明式家具珍赏》英文版） 三联书店（香港）有限公司，1986年9月出版。寒山堂（伦敦），1986年出版。China Books and Periodicals（旧金山），1986年出版。White Lotus Co.（曼谷），1986年出版。Art Media Resources（芝加哥），1991年出版。

Mobilier Chinois（《明式家具珍赏》法文版） Editions du Regard（巴黎），1986年出版。

Klassische Chinesische Möbel（《明式家具珍赏》德文版） Deutsche Verlags Anstalt（斯图加特），1989年出版。

《明式家具研究》（王世襄著，袁荃猷制图） 三联书店（香港）有限公司，1989年7月第一版（全二卷）。南天书局（台湾），1989年7月出版。生活·读书·新知三联书店（北京），2007年1月第二版（全一卷）。

Connoisseurship of Chinese Furniture（《明式家具研究》英文版） 三联书店（香港）有限公司，1990年出版。Art Media Resources（芝加哥），1990年出版。

Masterpieces from The Museum of Classical Chinese Furniture（美国加州中国古典家具博物馆选集，与柯惕思[Curtis Evarts]合编） Chinese Art Foundation（芝加哥和旧金山），1995年出版。

《明式家具萃珍》（王世襄编著，袁荃猷绘图）中文繁体字版，中华艺文基金会（芝加哥和旧金山），1997年1月出版。中文简体字版，上海人民出版社，2005年11月出版。

工艺

《髹饰录解说》 1958年自刻油印初稿本。文物出版社，1983年3月增订本，1998年11月修订再版。

《髹饰录》（〔明〕黄成著，〔明〕杨明注，王世襄编） 中国人民大学出版社，2004年1月出版。

《故宫博物院藏雕漆》（选编并撰写元明各件说明） 文物出版社，1983年10月出版。

《中国古代漆器》 文物出版社，1987年12月出版。

Ancient Chinese Lacquerware（《中国古代漆器》英文版） 外文出版社，1987年12月出版。

《中国美术全集·工艺美术编·竹木牙角器卷》 文物出版社，1988年12月出版。

《中国美术全集·工艺美术编·漆器卷》 文物出版社，1989年2月出版。

《清代匠作则例汇编》（漆作、油作） 1962年油印本，尚未正式出版。

《清代匠作则例汇编》（佛作、门神作） 1963年6月自刻油印本。北京古籍出版社，2002年2月出版。

《刻竹小言》（影印本，金西厓著，王世襄整理） 中国人民大学出版社，2003年11月出版。

《竹刻艺术》（书首为金西厓先生《刻竹小言》） 人民美术出版社，1980年4月出版。

《竹刻》 人民美术出版社，1992年6月出版。

Bamboo Carvings of China（中国竹刻展览英文图录，与翁万戈先生合编） 华美协进社（纽约），1983年出版。

《竹刻鉴赏》 先智出版事业股份有限公司（台湾），1997年9月出版。

《清代匠作则例》（王世襄主编，全八卷，已出一、二卷） 大象出版社，2000年4月出版。

《中国鼻烟壶珍赏》 三联书店（香港）有限公司，1992年8月出版。

绘画

《中国画论研究》（影印本，全六册） 1939-1943年写成。广西师范大学出版社，2002年7月出版。

《画学汇编》（王世襄校辑） 1959年5月自刻油印本。

《金章》（王世襄编次先慈画集并手录遗著《濠梁知乐集》） 翰墨轩（香港），1999年11月出版，收入《中国近代名

家书画全集》，为第31集。

《高松竹谱》、《遁山竹谱》（手摹明刊本。同书异名，高松号遁山） 人民美术出版社，1958年5月出版。香港大业公司，1988年5月精印足本。

音乐

《中国古代音乐史参考图片》人民音乐出版社，1954–1957年出版1–5辑。

《中国古代音乐书目》 人民音乐出版社，1961年7月出版。

《广陵散》（书首说明部分） 音乐出版社，1958年6月出版。

游艺

《明代鸽经　清宫鸽谱》（赵传集注释并今译《鸽经》） 河北教育出版社，2000年6月出版。

《北京鸽哨》 生活·读书·新知三联书店，1989年9月出版。辽宁教育出版社，2000年4月中英双语版。

《说葫芦》 壹出版有限公司（香港），1993年8月中英双语版。

《中国葫芦》 上海文化出版社，1998年11月增订版。

《蟋蟀谱集成》（王世襄纂辑） 上海文化出版社，1993年8月出版。

综合

《锦灰堆：王世襄自选集》（全三卷） 生活·读书·新知三联书店，1999年8月出版。

《锦灰堆：王世襄自选集》（繁体字版，全六卷） 未来书城股份有限公司（台湾），2003年8月出版。

《锦灰二堆：王世襄自选集》（全二卷） 生活·读书·新知三联书店，2003年8月出版。

《锦灰三堆：王世襄自选集》 生活·读书·新知三联书店，2005年6月出版。

《锦灰不成堆：王世襄自选集》 生活·读书·新知三联书店，2007年7月出版。

《自珍集：俪松居长物志》 生活·读书·新知三联书店，2003年1月出版，2007年3月袖珍版。

Copyright © 2013 by SDX Joint Publishing Company
All Rights Reserved.
本作品版权由生活·读书·新知三联书店所有。
未经许可，不得翻印。

图书在版编目（CIP）数据

中国古代漆器 / 王世襄著. -- 北京：生活·读书·
新知三联书店, 2013.7 （2024.6 重印）
（王世襄集）
ISBN 978-7-108-04277-4

Ⅰ. ①中… Ⅱ. ①王… Ⅲ. ①漆器—研究—中国
Ⅳ. ① J527

中国版本图书馆 CIP 数据核字 (2012) 第 214825 号

责任编辑　张　荷
装帧设计　蔡立国　薛　宇
责任印制　董　欢
出版发行　生活·讀書·新知 三联书店
　　　　　北京市东城区美术馆东街 22 号　100010
网　　址　www.sdxjpc.com
经　　销　新华书店
印　　刷　天津裕同印刷有限公司
版　　次　2013 年 7 月北京第 1 版
　　　　　2024 年 6 月北京第 6 次印刷
开　　本　720 毫米 × 1020 毫米　1/16　印张 10.75
定　　价　58.00 元
　　　　　（印装查询：01064002715；邮购查询：01084010542）